世界名畫家全集　何政廣主編

# 德·史泰耶 Nicolas de Staël

陳英德、張彌彌◉合著

藝術家出版社

抽象畫第二代大家

# 德·史泰耶
## Nicolas de Staël

陳英德、張彌彌●合著　何政廣●主編

藝術家出版社

# 目　錄

# 前 言

　　尼可拉‧德‧史泰耶（Nicolas de Staël，1914～1955）是二次世界大戰後享譽歐洲的新巴黎畫派抽象畫家。抒情抽象藝術的興起和發展，在一九四七年可說是重要的一年，「法國傳統的青年畫家」在這一年後轉向抽象繪畫創作，在巴黎瑪格畫廊先後舉行大規模個展，德‧史泰耶、阿特朗、波里亞柯夫、哈同、蘇拉吉、馬奈西埃、達‧西瓦爾等，都是在這個年代嶄露頭角的抒情抽象畫家，成爲戰後美術史上耀眼的明星。

　　德‧史泰耶，一九一四年元月五日出生於俄羅斯聖彼得堡，十月革命後隨父母被放逐到波蘭，他年方五歲，二年後父親遽逝，事隔一年，傷心過度的母親將德‧史泰耶與兩個姊妹寄託於一位青梅之友，也就撒手人寰了。此時他只有八歲，成了寄人籬下的孤兒。

　　一九三二年，德‧史泰耶進入布魯塞爾皇家藝術學院就讀，畢業後攜帶畫具，開始踏上他孤獨的藝術旅程。從荷蘭到巴黎，再到西班牙，跨越了歐非兩大洲的城市——摩洛哥、卡薩布蘭加、阿爾及利亞、拿坡里、龐貝、蘇瀾多及卡布利島。他畫布上的色彩，隨著足跡所到之處的地理與氣候而有所蛻變；由平淡無奇而具有濃郁且絢爛芬芳的亞熱帶的原色調，轉變爲燦爛奪目，然後歸返於地中海明澈如鏡的波光般的謐靜裡。

　　德‧史泰耶於一九三三年初抵巴黎，深被塞尙、馬諦斯、勃拉克與史丁等大師畫風所吸引。但巴黎低沉做作的孤獨令他感到窒息，於是他毅然離開巴黎，走上自我放逐的旅途。漂泊在地中海時，目睹一望無垠的海水，海上成群海鷗飛翔覓食；在拿坡里黝暗酒吧裡，穿著紅綠衣服的樂師吹奏爵士樂，一幅又一幅出現在眼前的景象，後來都成爲他畫中的意象。德‧史泰耶傾其全力以安詳與平淡的筆致，揮寫出大海的無際與奧妙莫測，使畫面洋溢著一股難以排斥的沉鬱、落寞、哀愁與寧靜。一九四四年，他與康丁斯基、多梅拉在巴黎草圖畫廊舉行聯展，之後又在該畫廊開第一次個展，並參加一九四五年五月沙龍。一九四八年他歸法國籍，一九五〇年到一九五二年是他藝術創作的巔峰期，繪畫的表現，色彩鮮明，協調並且強烈有力。後期抽象畫帶有遠近感，逐漸出現視覺的形象，浮現孤獨的他種意象，從永恆的喜樂，轉化爲瀰漫淡淡的哀愁。

　　一九五四年他應邀參加威尼斯雙年展，揚名國際，但他的精神卻陷於焦慮不安，晚上難於入眠。一九五五年三月十六日，他在法國南部安提普畫室面向地中海的窗戶，跳樓自殺，走上他崎嶇人生上最後一站，年僅四十一歲。藝評家卡邦努曾說：「德‧史泰耶一直盼望自己成爲多采多姿且出神入化的繪畫魔術師，但畢竟他是天生的抒情詩人，因此最後被迫走上絕路。」他去世後二年，巴黎國立現代美術館舉辦他的回顧展，轟動藝壇，大家對這位天才畫家的悲劇都有無限感傷。德‧史泰耶的繪畫，忽視傳統的規範，憑藉靈感衝激，以生動、自信與堅毅的筆觸捕住形象，再以雷霆萬鈞之勢將形象固著於畫面，面與面的交接衍生多采多姿的龜裂與隙縫，與錯綜交叉的線條形成筆直與曲折影子，令人似聆聽一首柔和優美而流暢明快的迴旋曲。德‧史泰耶在色彩與形體上，達到了行雲流水一般的自由自在精神境界。

二〇〇四年一月於藝術家雜誌

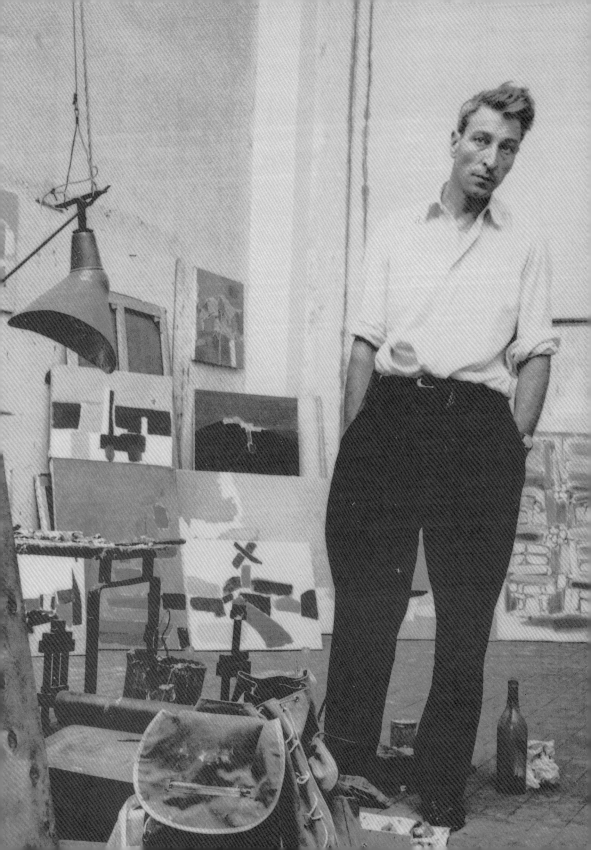

# 抽象畫第二代大家——尼可拉·德·史泰耶的生涯與藝術

## 抽象與具象之間的畫家

二次大戰結束，巴黎解放的那個秋天，尼可拉·德·史泰耶（Nicolas de Staël）參加了那年的秋季沙龍。這一九四四年的秋季沙龍，以展出畢卡索的作品為主，闢有專室。德·史泰耶的畫與當時從事抽象畫的辛吉爾（Singier）、馬奈西埃（Manessier）、巴贊（Bazaine）和勒·摩阿（Le Moal）等人的作品同掛在標明為「抽象第二代」的另一展覽空間內。

德·史泰耶的繪畫工作，由具象開始，一九四一至一九四二年以後才步向抽象，那是他還在尼斯的時候。由於建築與室內裝飾家阿伯列特的關係，他認識了來尼斯避居、已有抽象藝術創作傾向的索妮亞·德洛涅（Sonia Delaunay）、昂利·戈耶茨（Henri Goetz）和義大利籍畫家阿貝托·馬涅尼（Alberto Magnelli）。德·史泰耶受到他們，特別是馬涅尼的影響而轉變了創作的方向。一九四三年，德·史泰耶去到巴黎，遇見了康丁斯基，又認識荷蘭畫家西撒·多梅拉（César Domela），由於前衛藝術識者簡尼·布榭的推動，德·史泰耶參加了簡尼·布榭和其他畫廊主辦的以「抽象繪畫」為題的展覽。

被納入巴黎「抽象第二代」畫家的德·史泰耶，不久即表示

德·史泰耶攝於畫室
（前頁圖）

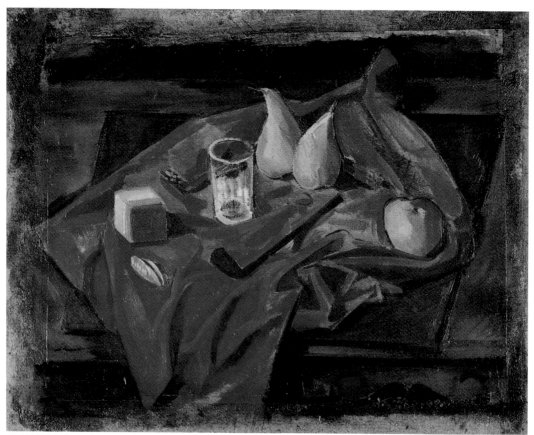

有菸斗的靜物　約1941年　64×80cm　硬紙板上油畫

不願與抽象派者同流。一九四五年他參加了第一屆五月沙龍，在一九四六年卻拒絕加入「新眞實沙龍」的首次展覽，那是索尼亞‧德洛涅、阿爾普（Arp）、德瓦斯尼（Dewasne）和費瑞多‧西戴斯（Fredo Sidès）等人共同籌辦的一項展覽。德‧史泰耶有意與這些抽象傾向的藝術家拉開距離。一九四九年巴西聖保羅現代美術館開幕，代表法國藝術家參展人選中，原包括了德‧史泰耶，但是他警覺到自己有可能被視爲一個抽象畫家，而拒絕參展。

　　一般將德‧史泰耶的藝術發展分爲四期：

　　一九三九至一九四八年，由具象步上抽象之期。

　　一九四八至一九五一年，爲抽象頂峰期。

一九五二至一九五三年，回到具象。

一九五三至一九五五年，以表現南方的明朗光線為主。

從尼斯來到巴黎的一兩年間，德·史泰耶由具象進入抽象之初，馬涅尼的影子十分顯著，交纏的形、尖角的線，呈於灰黑的底色上，炭筆畫與油畫的嘗試，大都以「構圖」為題。一九四五年畫面轉以棕色為主，其中暖亮色彩綻出光澤。圖像是不定形的，層面交疊，線條破折其間，沉重中具動感。〈弗吉拉車站〉圖見49頁和〈暴風雨〉是主要作品。一九四六年的〈黑色構圖〉與〈困頓圖見50、52頁生活〉兩畫，不規則的條形或折斷的桿形呈於畫面，另以斜線條干擾構圖，色調灰黑與赭褐間以亮色。一九四七年畫作延續此路，然轉趨明亮且充滿動力。此期同時出現以中國墨水著細線或粗寬筆墨於紙面。

一九四九年的畫出現寬大的不定形幾何色塊，不規則地排比於畫面，在珠光色澤中突顯一、二眩眼之色。一九五○至一九五一年間，長寬的色面直形排列，顏料厚塗，厚重中見溫暖。一九五一年以後，畫面充滿不平整的方體，如嵌瓷片般頗為規則地堆砌，沉著中現光彩。這段抽象頂峰期的作品，德·史泰耶幾乎都以「構圖」命題。

一九五二年，德·史泰耶賦予嵌瓷片小方體以具象之名，如〈屋頂〉一畫。小方體上廣大色面則暗示天空，因之〈屋頂〉又名〈迪耶普的天空〉。自此一些名為「風景」或風景地名的小畫幅出現，以不定形的色面組構而充滿自然寫照之情。同時標題〈瓶圖見51頁子〉、〈蘋果〉或〈靜物〉之畫陸續出現，德·史泰耶清楚地回到具象。

一組以足球為主題的畫是德·史泰耶一九五二年間最主要的作品。一九五三年的兩幅〈多情的印度女〉和極大尺寸的〈管弦圖見92、93、96頁樂〉和〈芭蕾舞〉都是足球組畫觀念的延伸，這些畫中，德·史圖見94頁泰耶捕捉瞬間閃光，化具象為抽象的畫面，或可說以抽象之形表達具象之景。

法國南方與義大利之旅，讓德·史泰耶畫出一組〈西西里〉、圖見112、114、116頁〈阿格里堅特〉以及〈烏徹斯大路〉、〈馬提格風景〉、〈馬賽〉等圖見118、120、122頁

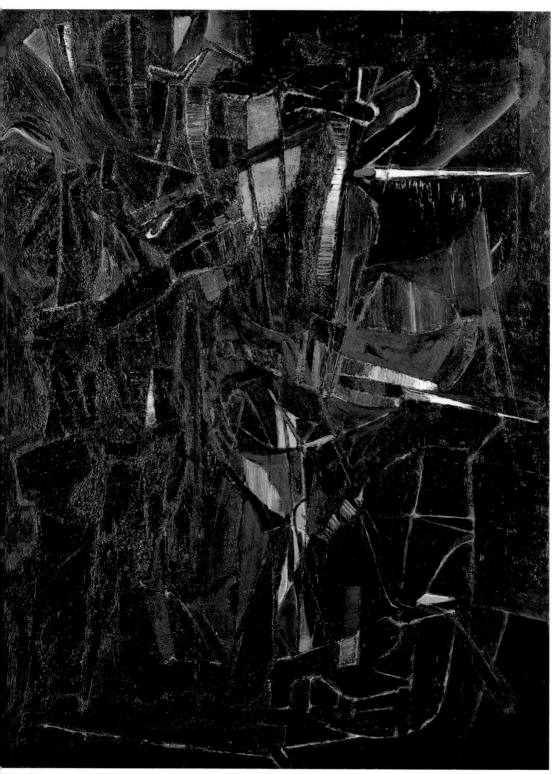

黑色構圖　1946年　油畫　200×150.5cm　瑞士蘇黎士美術館藏

抽象風景，色彩眩亮光燦。一九五四年後期，德・史泰耶畫面質地轉爲透明稀薄，具象的形似乎更爲清楚，而幽光輝映其間，他畫工作室中的桌、櫃與畫具，畫黃昏夜晚的塞納河、貝爾池塘和安提普的海、堡壘和停泊的船。

德・史泰耶常喜愛經營大幅畫面，他的最後畫作〈音樂會〉即爲三點五公尺乘六公尺，沒有完成，留下一片殷紅。一九一四年一月出生於俄國聖彼得堡的尼可拉・德・史泰耶，一九五五年三月中的一天，自法國南部小港安提普的畫室縱身而下，結束他甫四十一年歲月與近十五年的創作生涯。

圖見152頁

德・史泰耶由短暫的具象之作轉爲抽象不久，即受畫壇認可，而他自己卻很快一面沉湎於抽象創作中，一面與同代的抽象藝術圈保持距離，而在逝世前三年，他又明顯地走回具象藝術，如此風格，令藝評界不解，甚至表示輕視，認爲那是一種退縮與退化。當然也有維護欣賞他的人。在他悲劇性的棄世之後，他的名與畫，半世紀來繼續受到熱烈的反應與爭論。

即使德・史泰耶不很情願將自己的繪畫歸於抽象藝術。一九五○年美國的畫廊三次邀請他參加有關前衛藝術抽象繪畫的展覽，他的畫與法國畫家巴贊、埃斯特夫（Estève）、哈同（Hartung）、郎斯柯以（Lanskoy）、拉彼克（Lapicque）與杜布菲（Dubuffet）以及美國抽象畫家帕洛克、杜庫寧、羅斯柯掛在一起。一九五四年，他還代表法國的抽象藝術家參加了該年的威尼斯雙年展，與埃斯特夫、哈同、維也拉・達・西瓦爾（Vieira da Silva）、比西葉（Bissière）和史耐德（Schneider）等同展一室。

無論德・史泰耶自己的意願如何，他的作品還是會被歸類到「抽象藝術」之中。抽象藝術的界說之一，是將自然的外貌減約爲簡單的形象；其二是指不以自然形貌爲基礎的藝術構成。前者又分兩種傾向：一、消除事物的殊相和偶然變貌，捕捉其最根本或類屬的形象；二、一種自然景色和客體抽取的抽象模式，以個別和特殊的事物爲對象，創作形與色的獨立構成。尼可拉・德・史泰耶即是涵蓋兩種傾向的第一類抽象藝術家。

構圖　1942年　油畫
130×71.5cm　比利時列
日當代－現代美術館藏

# 生於聖彼得堡

尼可拉‧德‧史泰耶‧馮‧侯斯泰因，出身貴族。一九一四年一月五日生於聖彼得堡。父親弗拉迪米‧伊凡諾維奇‧德‧史泰耶‧馮‧侯斯泰因，是位將軍，又是虔信東正教的人。尼可拉出世時，父親已經六十歲。母親盧波弗‧貝瑞德尼可夫較父親年輕廿二歲，來自一個富裕又有文化藝術涵養的家庭。尼可拉有個姐姐，名爲瑪琍娜，他出生後兩年妹妹奧爾加出世。全家住在聖彼得堡的一座堡壘中，德‧史泰耶‧馮‧侯斯泰因將軍則是堡壘的副司令。尼可拉有過一小段嚴格又舒適的童年生活。

一九一七年二月，俄國革命爆發，三月德‧史泰耶一家人急忙離開革命分子縱火的堡壘，到尼可拉的外曾祖母家避難。五月德‧史泰耶將軍自軍旅退了下來，接著，政治的強硬迫使德‧史泰耶將軍離開聖彼得堡。德‧史泰耶將軍的舊時袍澤護隨他們至邊境，一家人來到波蘭的奧斯特羅。那裡德‧史泰耶夫人有一位兒時的朋友盧德米娜‧馮‧盧比莫夫，是過去舊俄參議員，現任波蘭行政官德米特里‧馮‧盧比莫夫的妻子。

德‧史泰耶夫人成爲俄國難民兒童學校的主持人，較後轉服務於奧斯特羅紅十字會，從事來自前線的傷患的醫護工作。德‧史泰耶將軍受病痛折磨癱瘓，一九二一年去世，得年六十八歲。這一年尼可拉與姐妹和雙親攝有一幀照片，父親已衰老鬚髮俱白，母親也顯得勞累浮腫，三個孩子都赤足沒有穿鞋，與前幾年尼可拉與母親、姐姐合影的照片兩相比較，當年如仙童般的裝扮與歲月，恍若隔世。

尼可拉父親去世隔年，母親帶著孩子們和褓姆離開奧斯特羅，往北邊走，到唐齊克布附近的奧利瓦。母親患了癌症，她把孩子們托付給褓姆，又立下遺囑，請盧德米娜‧馮‧盧比莫夫做爲瑪琍娜、尼可拉和奧爾加的監護人。母親在父親去世後不到一年也離開孩子們，那時他們分別是十歲、八歲和六歲。盧比莫夫夫人自感無力撫養這些孩子，再爲他們找到住在比利時原籍俄國

構圖　1943年　油畫　114×72cm　尼斯當代－現代美術館藏

的工業家埃曼紐・弗里切羅和他在紅十字會任要職的夫人夏洛特。弗里切羅夫婦先前已經收養了一些俄國難民的孩子，現在尼可拉和姐妹加入到這個大家庭。

一九二二年十月，德・史泰耶家的三個孩子到達布魯塞爾附近的烏克勒一個住滿孩子們的屋子。那裡舒適歡樂，而教育十分嚴格，富有比利時文化教養的貴族階級氣氛。盧比莫夫夫人為官方確任的監護人，夏天接尼可拉與姐妹去渡假，使他們保有說俄文的機會。這種情況只持續了兩三年，可能因為波蘭政治因素的關係與西歐來往不便，或有其他原因，盧比莫夫夫人沒有繼續與德・史泰耶家的孩子來往。弗里切羅夫婦成了他們的雙親，他們以「爸爸」、「媽媽」稱弗里切羅夫婦。弗里切羅夫婦鼓勵他們每星期到俄國人辦的學校去學習俄文和俄國歷史。較後，尼可拉住到弗里切羅家中，而他的姐妹們仍住校。

## 在布魯塞爾兩所美術學院學習

尼可拉中學時代先就讀一所耶穌會辦的學校，後因太受束縛而轉到校風比較自由的另一所天主教中學，那裡他較能自由舒展，發展自己的性向。尼可拉熱愛法國文學和古代文學，讀味吉爾和希臘悲劇，同時開始對繪畫有了興趣，他和妹妹奧爾加常在假日參觀美術館和畫廊，他看到法蘭德斯的畫家梅墨林、魯本斯、梵・艾克，也發現比利時當代畫家恩梭（Ensor）、培梅克（Permeke）和德・斯梅特（de Smet）。

弗里切羅夫婦擔心尼可拉日益增長的繪畫熱情，覺得這是一個不穩定的行業，希望他能往工程師的路向發展，但尼可拉還是選擇做畫家。中學畢業的那個夏天，他到荷蘭旅行，看到了謝哲斯（Seghers）、林布蘭特和維梅爾的作品，更增他對繪畫一途的憧憬。一九三三年十月，他進入聖・吉勒的布魯塞爾美術學院修習建築課程，又到比利時皇家美術學院註冊，選修古典素描，自此步上藝術之路。

灰底上構圖　1944年　油畫　89×
115cm　里爾市現代美術館藏

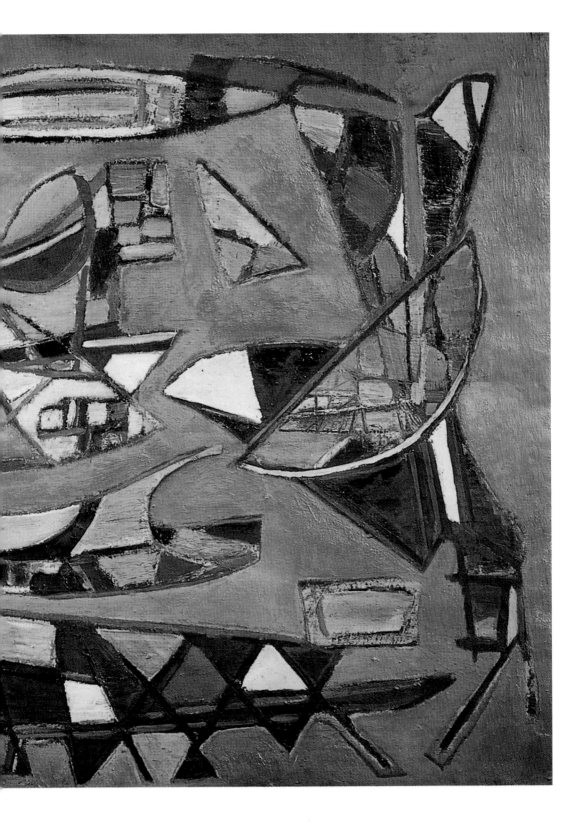

尼可拉在兩所美術學院一共修讀了三年，第一年古典素描的教師亨利・梵・哈崙（Henri Van Hoelen）先生是一位十分傑出的素描畫家，尼可拉跟隨他畫了許多素描。由於稟賦優異，學年結束的作品得到評審老師的嘉獎。第二年的修習，尼可拉主要在聖・吉勒學院跟從喬治・德・弗拉明克（George de Vlamyck）先生修習裝飾課程。

光之截破　1946年
油畫　100×65cm
（右頁圖）

曾獲紀念建築物羅馬大獎的裝飾藝術家喬治・德・弗拉明克做過許多公家建築與私人宅院的裝飾工作，又擅長壁畫與油畫。尼可拉把他看成第一位導師，而這位老師也表示了他對學生的信心。在布魯塞爾世界博覽會時，要尼可拉跟他一起製作玻璃藝術館和農業館的正門。在美術學院學習的第二年，尼可拉即參與這樣的工作，而沒有讓老師失望，而且這一年在學院的比賽中他得到特別第一獎，成績優異。

在學院的第三年，以皇家美術學院的塑型（Modelage）課為主，跟傑克・馬然（Jacques Marin）捏塑古代雕像的頭，同時尼可拉也提筆作畫，已有發表的想望。會同朋友羅斯提斯拉斯・盧金（Rostislas Loukine）和阿蘭・侯斯特拉特（Alain Houstrate）三人找到布魯塞爾的一個畫商迪耶特里須（Dietrich），他答應在次年為三個人在他的小畫廊中開展覽。德・史泰耶、盧金和侯斯特拉特，這時都熱中起傳統拜占庭的肖像。三人熱烈工作起來，盧金特別知道這種畫的技巧，教給大家。

在皇家美術學院中，一位女同學瑪德琳・歐貝與尼可拉相當親近，他們常在晚上一起畫畫。瑪德琳比尼可拉年長數歲，曾到過巴黎，在巴黎美術學校和大茅屋畫室都上過課，就是因為瑪德琳讓尼可拉知道有抽象畫的存在。這是尼可拉・德・史泰耶在學習階段中的一段小插曲，也是日後他走向抽象畫的最初導引。

## 暑期荷蘭、西班牙的旅行

進美術學院以前那個夏天的荷蘭之旅，讓尼可拉領悟到旅行

20

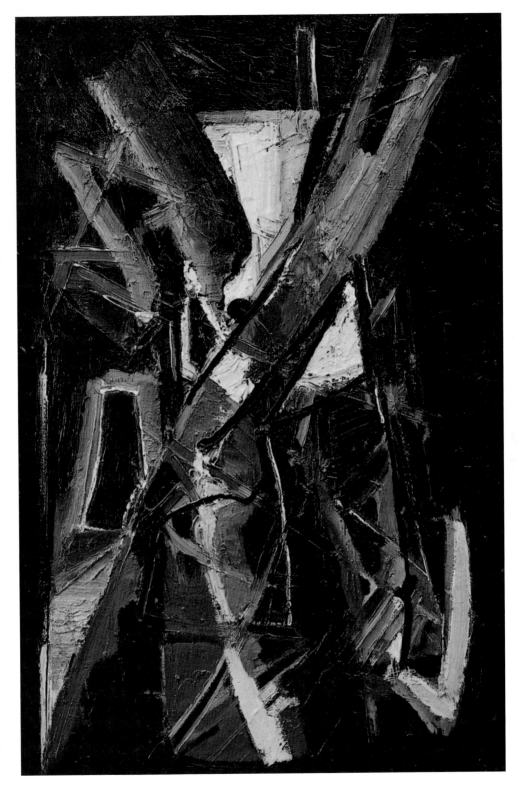

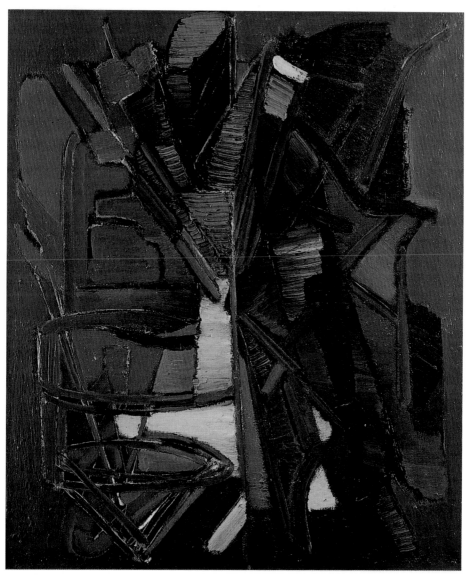

立方體　1946年　油畫　65×54cm

對藝術工作者的重要，參觀美術館、接觸各地人的生活，都是鍛
鍊一位藝術家必要的經歷。學院第一年剛結束，他便和阿蘭・侯
斯特拉特到法國南方的尼斯、阿爾、馬提格、尼姆、亞維儂遊
歷，當然這不算是什麼嚴謹的見習之旅，但兩個年輕人以畫家的

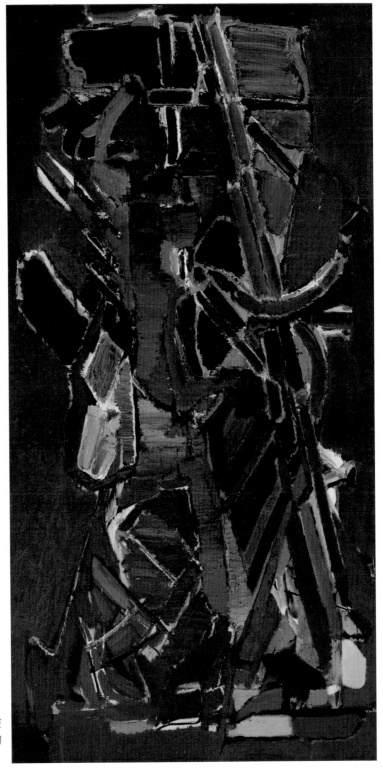

繪畫　1947年　油畫
195.6×97.5cm　紐約
現代美術館藏

眼來觀賞景物，收穫亦豐。他在旅途中給夏洛特‧弗里切羅夫人的信中寫道：「太陽快要下山的時候，如一幅畫前景的一個山巔上覆蓋著綠色和黑色的陰影，這裡、那裡是不受光的灰色丘巒，往後再遠的地方，面向著我們，則巍然崢嶸的群山滿是光照，燦爛無比。」除了對光與色彩的敏感，尼可拉對風景中景物的諧調十分留意，他有時十分氣憤一些建築物破壞了田野的和諧，而「在所有美好的地上，只有農人可以將土地岩石和松樹，親密地結合一體，當他建造一座簡單粗糙的石砌小屋……。」回到布魯塞爾的路上，他們經過巴黎，去參觀了羅浮宮。

　　隔年的暑假，尼可拉和一位美術學院的同學，騎腳踏車出發到西班牙，在曼瑞薩，弗里切羅先生的堂兄弟招待他們，準備了兩個大房間給他們工作。接著尼可拉與另一位同伴到卡達蘭轉了一圈，然後去瓦拉多利、塞哥維、阿維拉、馬德里、托列多、卡迪斯、格瑞那達等地，找到許多素材可以畫畫。他不忘給弗里切羅夫人與老師弗拉明克寫信，談到自己在西班牙看到美術館的傑作，如普拉多美術館裡的葛利哥（EL Greco）的畫，以及見到當地人生活的情形和一路上鮮活的色彩。一封給弗里切羅夫人的信，字裡行間幾乎是歡呼而出：「潘波羅納的一個晚上，是全國服裝展覽節目，他們從大圓場裡走出來，顏色，到處都是顏色。在阿拉貢、納瓦瑞和維斯卡亞，年老的買賣人吹著雙簧管，地氈掛在肩背上兜售，羊隻夾在人群中。簡直無法形容，我貶貶眼，這些把我的眼睛都看花了。」給弗拉明克先生的信，則透露了他對史前人的遺跡和羅馬人在西班牙留下的藝術的興趣，如奧塔米拉巖洞壁畫的興趣：「我真希望把我見到的這些牛速寫下來給您看。……裡面有強烈的生命，一種自然迸發的動勢，……整個巖洞有著強猛真實的奇異景象。」

　　四個月的西班牙之旅，讓尼可拉留下幾幅清新明朗的水彩和一些快筆疾書的速寫。回程再經過巴黎，羅浮宮內遇到後來指導他拜占庭風肖像畫的俄國畫家羅斯提斯拉斯‧盧金。他比尼可拉‧德‧史泰耶年長十歲，二人一見如故。第二年二月，他們與

構圖　1947年　油畫
194×129cm（右頁圖）

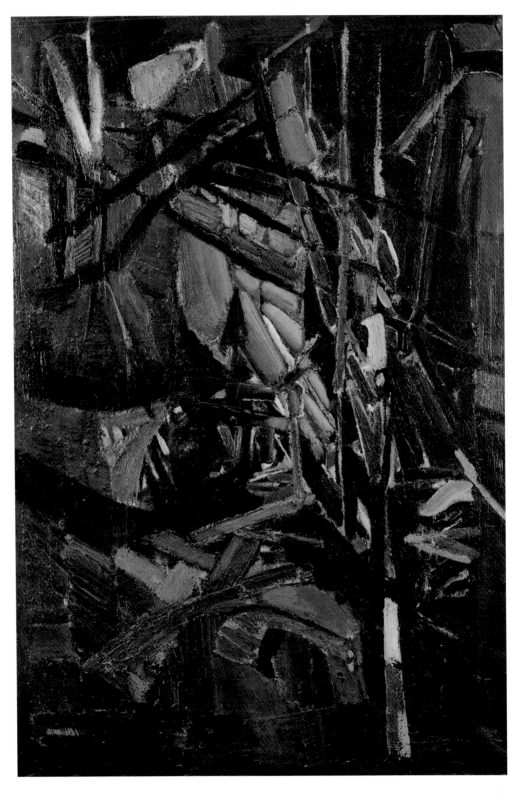

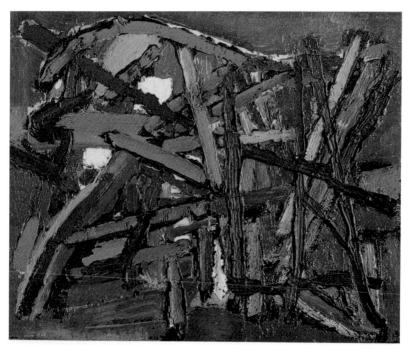

紅色構圖　1947年　油畫　22×27cm　巴黎龐畢度中心藏

阿蘭‧侯斯特拉特在迪耶特里須畫廊的小空間開展覽時，德‧史
泰耶除展出五件拜占庭風肖像畫之外，也展示了他在西班牙旅行
中畫的數幅水彩。

## 摩洛哥之旅

　　迪耶特里須畫廊的展出之後，弗里切羅的朋友博路威爾男
爵，請年輕的德‧史泰耶為他打獵時用的鄉間別墅的臥房壁面裝
飾。德‧史泰耶在牆上畫了受獵犬圍逐的鹿群，使男爵相當滿
意。這年夏天，德‧史泰耶再度出發旅行，目的地是摩洛哥。弗
里切羅先生不表贊同，也就是不給予德‧史泰耶出旅費，而結果
是博路威爾男爵出資贊助，讓他與兩位同學阿蘭‧侯斯特拉特和
顏‧田‧卡特（Jan Ten Kate）得以成行，交換的條件則是三人必
須定期給男爵寄回作品。

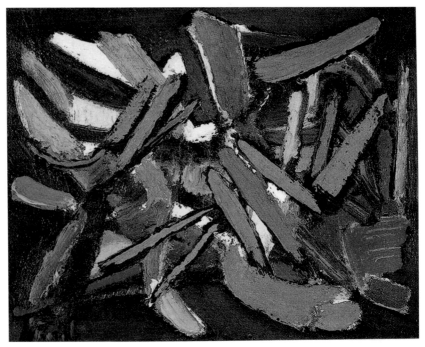

裂片　1947年　油畫　19×24cm

　　這是一九三六年德・史泰耶廿二歲時的事。七月，三人自比
京出發，穿過法國去到摩洛哥，繞遊了卡薩布蘭卡、拉巴、馬拉
克須、阿加迪爾等地。那裡游牧人的生活很合德・史泰耶的興
味，他欣賞他們的自然與眞實，見識到西方人的文化是如何格格
不入於他們的東方生活：「比我們要接近自然得多，摩洛哥人有
一種我在歐洲不曾見到過的威武。在籬笆面前，王的守衛穿著寬
大的藍袍，而通譯員走過，動作拘謹，侷促可笑，看來可憐。我
們穿著窄鞋子走路，和他們自然的優雅相比顯得可憐。」

　　十月到了馬拉克須，一所回教中學的教師查理・薩勒法蘭格
接待了德・史泰耶。這位教師提供圖書室裡豐富的藏書給他閱
讀。德・史泰耶便在旅程歇息之時，飽讀摩里斯・巴瑞斯
（Maurice Barrès，1862～1923）、彼爾・羅提（Pierre Loti，1850～
1923）的著作和德拉克洛瓦的日記。日子在讀書、書寫和作素描
中度過。素描讓他抓住事物底層的結構，可以讓他不斷地修改，

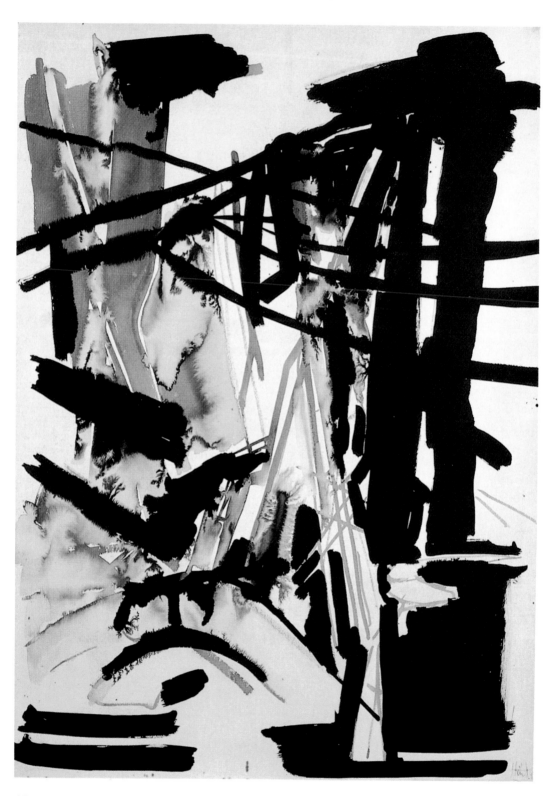

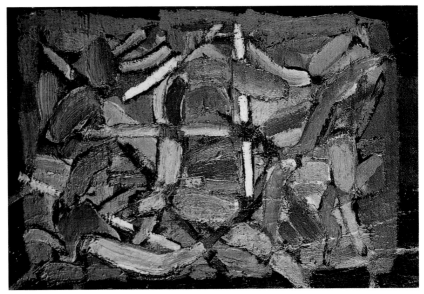

構圖　1948年　油畫　27×41cm

雖然艱難，總是可以探究得更深刻。

　　油畫筆暫時擺在一邊。年輕藝術家感到自己還不能準備好將顏料直擲畫布，雖然面對著摩洛哥璀璨的色彩世界，他敏感的眼，首先已飽含顏色。趁著這個時候，他省思他所欽敬的畫家用色的問題：「認識色彩的法則是必要的，要徹底知道爲什麼海牙的那幅梵谷的蘋果，固有色參差零亂，看來卻華麗。爲什麼德拉克洛瓦在裝飾天花板的裸體畫上揮灑綠色的線條，而這些裸體看來並沒有弄髒，而顯出明亮的光彩。……每一種顏色都有其存在的理由，而我，天知道沒有怎麼練習，就在畫上胡亂揮筆撇捺。」給弗里切羅夫人的信中他談到。

　　即使工作十分努力，德·史泰耶很難畫出必須寄給博路威爾男爵的作品。不斷地受著新感覺的衝擊，他這時是一個經歷的階段，不能作出什麼接近完成的作品，大部分的嘗試之作都要毀去，只有一本速寫和記事簿留下來。五月到七月，他和顏·田·卡特到莫加都爾去，然後到上阿特拉斯山區的西迪·阿布達拉·里亞德。弗里切羅夫婦十分擔心，並且告訴他博路威爾等著他的

構圖　1947年　紙上墨水畫　105×76cm（左頁圖）

29

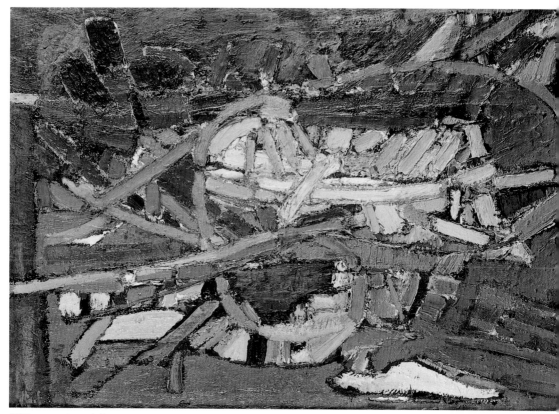

構圖　1948年　油畫　81×116cm

作品，他們不能允許他完成成熟的作品要這麼久的時間。但是旅
行對德·史泰耶的成熟十分重要。他又寫信給弗里切羅：「要有
我這六個月在非洲，才讓我知道什麼是眞正的繪畫。繪畫的學習
是由緩慢地浸染外在的世界而達成。」德·史泰耶感到必須許多
小時的工夫才能眞確地捕獲自然之美，他帶著寫生本子：「每天
顏·田·卡特和我在黎明起床，去畫太陽出現在港口，如果沒有
看到這樣的奇觀，很難想像損失這樣豐富的感覺，我們一天站上
十七、十八小時，站著、畫著。」

　　面對著風景，他的眼光把風景所含的色彩和造形抽象化。而
這種領悟混融了歐洲繪畫的影響，特別是德拉克洛瓦對東方的識
見。德·史泰耶寫信給友人說：「時時不斷地，你看到漂亮的白
色披袍，像羅浮宮文藝復興早期繪畫裡的，在你眼前閃過，再閃

過。白色的、藍色的披袍，各色的頭巾。……摩洛哥是如此美麗，該有整個畫派來描繪。這裡顏色鮮明，同時又安靜，沒有地方可以找到的。至於素描，滿街的古物你可以畫不完。……」

八月回到馬拉克須，德・史泰耶遇到自法國來的年輕女畫家簡寧・居庸（Jeannine Guillon）。

## 與簡寧經義大利到巴黎

簡寧・居庸與丈夫歐列克・特斯拉（Olek Teslar）和他們五歲的兒子安特克（Antek）到摩洛哥已經好幾年了，搭著帳篷過著游牧般的生活。簡寧・居庸與尼可拉・德・史泰耶相識以後，把他帶到住在馬拉克須的歐洲藝術家圈內，在城裡的咖啡館見面的有簡寧的表兄弟瓊・戴洛勒（Jean Deyrolle），也是來自簡寧故鄉法國南方康卡諾地方的人。簡寧與德・史泰耶可說是一見鍾情，很快地這位比德・史泰耶年長五歲的婦人離開丈夫帶了兒子與德・史泰耶同住。

摩洛哥之旅在一九三七年十月底結束。德・史泰耶的護照到期，他與簡寧到摩洛哥鄰旁的阿爾及利亞的首府阿爾及爾，那裡他們拿到前往義大利的簽證。次年的一月他們到達拿坡里。在繪畫上，簡寧・居庸比德・史泰耶已先走了一段路子，有時可以賣點畫貼補生活，而這時的德・史泰耶孜孜於閱讀和參觀美術館，暫時少動畫筆。他們在義大利由南往中部旅行，自拿坡里、蘇瀾多，經法蘭斯卡提到達羅馬。看義大利的文物，德・史泰耶對龐貝古城感到失望，卻欣賞羅馬的文藝復興大師的傑作，但是若與比利時、荷蘭一帶的法蘭德斯、弗拉芒的藝術相較，他還是比較喜歡那些北方畫家的作品。

在通信中與弗里切羅夫婦的關係越來越緊繃，終於德・史泰耶和比利時的關係切斷。物質生活變得十分困難，簡寧與德・史泰耶不得不回法國。一九三八年五月他們來到巴黎。先住進旅館，然後找到一個很小的住屋房間暫時安定下來。為了拿到法國

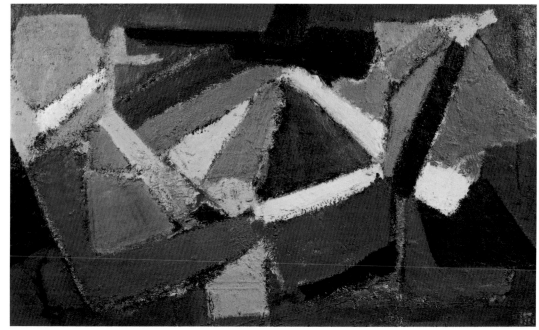

安靜　1949年　油彩畫布　96.5×162.5cm

居留證，德‧史泰耶到畫家費爾南‧勒澤所辦的畫院註了冊，上了三星期的課。

　　到巴黎後的第二年，德‧史泰耶努力作畫一段時候，但他毀了大部分的作品，只留下一幅塞納河景的畫。他去了一趟列日，為了去賺一點錢，那是在羅馬認識的一位朋友，要他到列日幫忙，為列日國際水利技術大展的法國館作牆面壁畫。

　　六月與簡寧到她家鄉康卡諾找表兄瓊‧戴洛勒，一整個夏天，三人在一起作畫。兩個表兄妹已經興趣於幾何造形，畫面富於結構，而德‧史泰耶仍停留在具象畫上。他畫了簡寧的畫像和風景。夏天過後，簡寧病得十分厲害，臥床六個月。

　　一九三九年九月法國與英國對德宣戰，二個月以後，德‧史泰耶報名參加外國軍團，但他到第二年的一月才收到入營通知。這段空檔，簡寧與兒子安特克暫避居尼斯，德‧史泰耶一人再去巴黎，遇見畫商簡尼‧布榭女士，布榭為他找到應召入伍畫家空下來的畫室，德‧史泰耶得以稍許工作。不過一月十九日，就得

構圖 1949年
200×100cm 油彩畫布

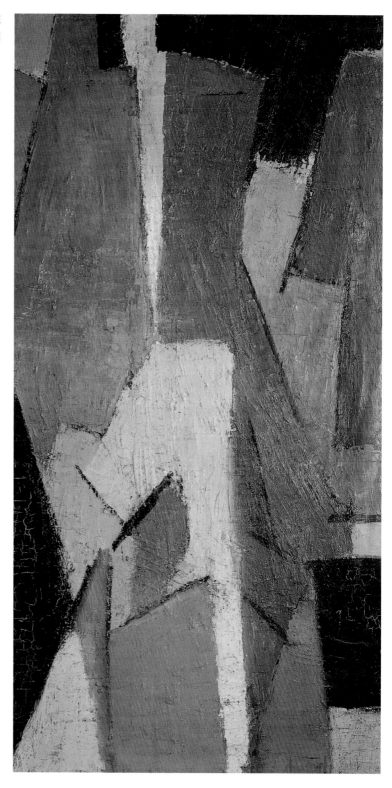

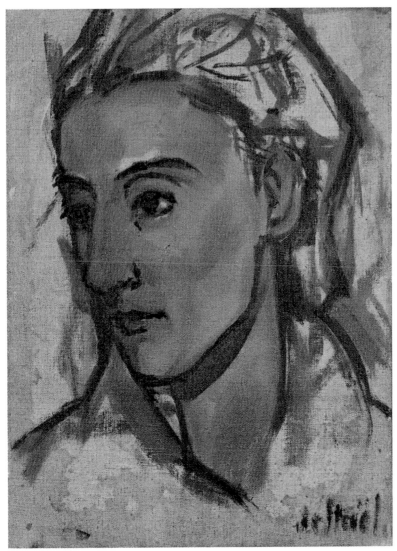

簡寧肖像　1941年　油彩畫布　33×24cm　私人藏

到召令前往阿爾及利亞，二月底轉役於突尼西亞，九月十九日便
退伍下來。德・史泰耶到尼斯找簡寧重聚，共同生活。

## 在尼斯初試抽象畫

　　尼斯在戰時是一個自由地區，許多藝術家來此避難。在這個
大家休戚相關又互相競爭的氣氛下，德・史泰耶摸索個人風格，

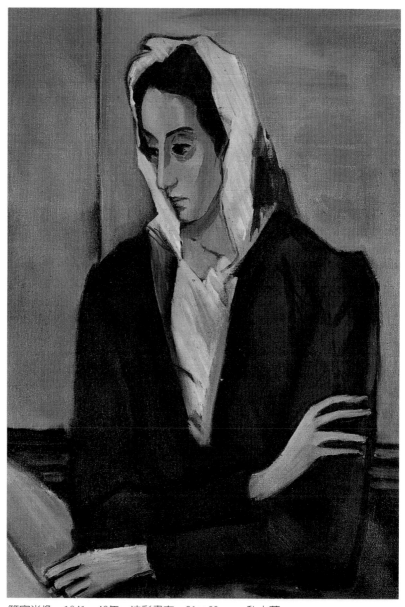

簡寧肖像　1941～42年　油彩畫布　81×60cm　私人藏

想開闢出一條自己的繪畫路子。

　　簡寧在德・史泰耶的存在上不可或缺，兩人常一起作畫，一些具象的構圖處理方式十分近似。一九四一年的年底，德・史泰耶給簡寧畫了兩幅像，表示對她的敬意。其中之一，簡寧若有所思，手臂交叉，臉孔滿佈勞累的神色，讓人想起西班牙畫家葛利

構圖　1950年　油畫　24×35cm

　　哥的人物，或畢卡索的藍色或粉紅色時期所畫的人物。

　　繪畫不足於解決他們的生活，由於戰爭，情況更是不佳，繪畫的材料短缺，德·史泰耶只能用他可以到手的來作畫，他用木炭畫素描，以紙板作油畫的支架。簡寧賣畫來養活一家，她找到一個畫商給她專約合同，定期買她的畫。這時她身體已經衰弱，又辛苦作畫，讓德·史泰耶很不忍，他也急著想賺錢養活一家人，分擔簡寧的擔子。毅然暫時放下繪畫，德·史泰耶找一些可賺錢的工作。他到處找些應急的辦法，一天他為古董店的家具上漆，另一天他去油漆房子。古董店的老闆德瑞替他介紹一位建築師兼裝飾師，並是畫家的菲力斯·奧伯列特（Félix Aublet）。他是位活躍的人物，與前衛藝術圈的藝術家十分相熟，他曾與德洛涅合作，為一九三七年的國際博覽會展出藝術與照明結合之作。

構圖　1950年　油畫
124.8×79.2cm(右頁圖)

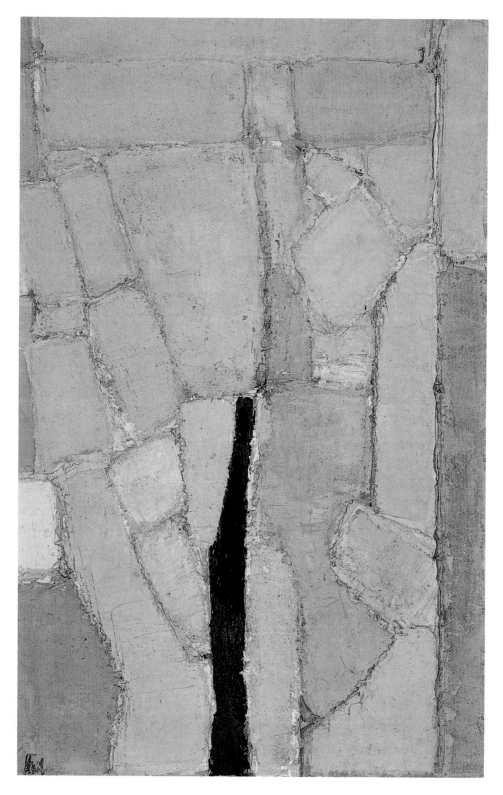

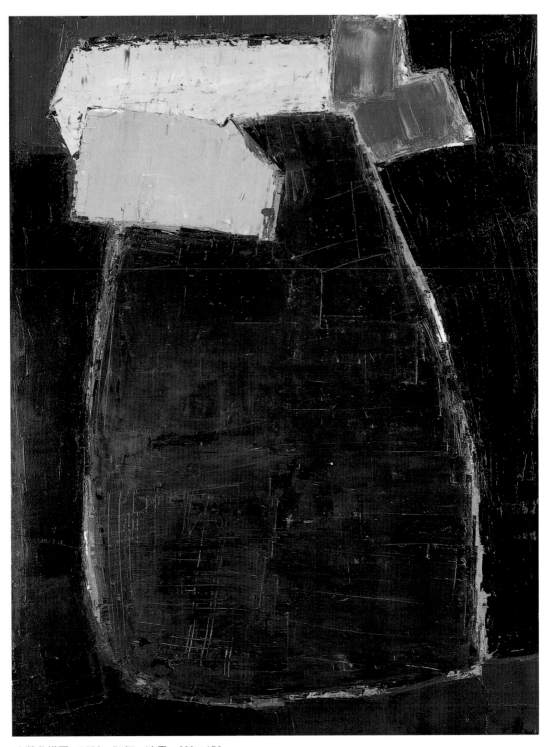

大藍色構圖　1950～51年　油畫　200×150cm

大藍色構圖（局部）　1950～51年　油畫　200×150cm

　　奧伯列特交給德‧史泰耶一些室內裝修工作。德‧史泰耶知道奧伯列特眼光敏銳清晰，給他看一些自己的畫稿，這位建築師立即看出德‧史泰耶強烈的表現力。而這時德‧史泰耶對現代認識有限，奧伯列特記得在當時的談話中，德‧史泰耶對比他年長一輩的藝術家，如畢卡索、德洛涅、勒澤等人並不如何看重，而二人對勃拉克和比西葉的藝術看法也十分相左，這表示德‧史泰耶對當時的藝術圈還十分陌生。由於奧伯列特的引介，德‧史泰耶躋身於瑪琍‧雷蒙、弗瑞德‧克萊因、索妮亞‧德洛涅、勒‧柯比意、昂列‧戈耶茨和克利斯汀‧布梅斯特等藝術圈人中。

　　一九四二年二月廿四日，尼可拉‧德‧史泰耶與簡寧共有的獨生女安妮出生。

　　德‧史泰耶協助奧伯列特爲尼斯的一家音樂酒吧做裝飾，這個工程十分重要，但是德‧史泰耶在此是施工而非創作，他依奧

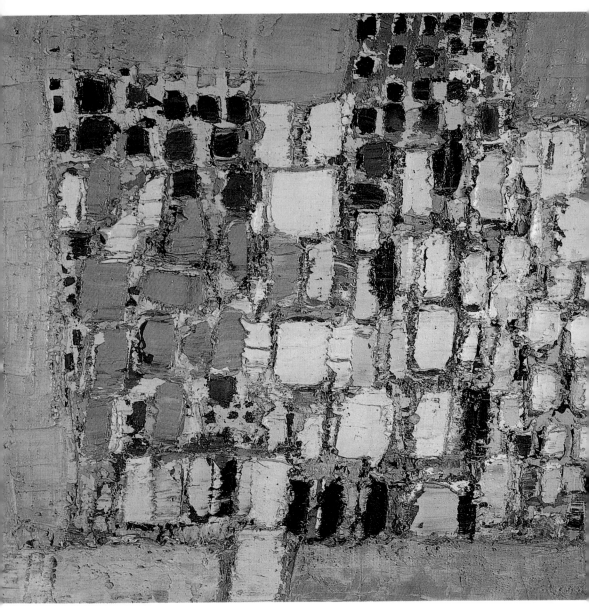

構圖　1951年　油畫　73×100cm

伯列特的草圖刷上大片鮮亮的油漆，如此增長了德·史泰耶對抽
象畫的興味。他常在大片油漆的牆面前發呆。他曾告訴一位同時
工作的朋友，說奧伯列特的設計草圖是「純粹靈感的繪畫」。德·

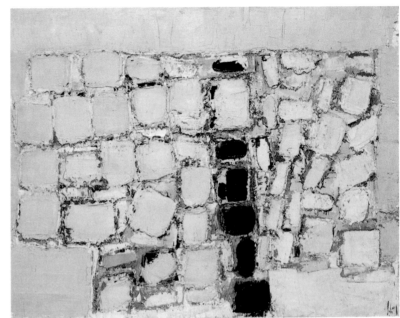

構圖　1951年　油畫　73×92cm

史泰耶不解他為什麼不作畫而從事建築。

由於奧伯列特繪畫創作設計圖給他的靈感以及周圍朋友的鼓舞，德·史泰耶著手抽象的表現。昂列·戈耶茨在他的回憶錄裡寫著：「我們鼓勵他登上非具象世界。他的第一幅畫可以說是在大家共同的意念下作的。依我一個想法，克利斯汀·布梅斯特（戈耶茨的伴侶）、他太太（簡寧）和我共同參與，而讓他自己完成。我們覺得他十分有天賦，他用畫刀大幅刮掉他畫的我們看來已經非常好看的部分。」

與具象畫的決裂是確定了。德·史泰耶完成了一組抽象粉彩畫。他把這組畫給書商賈克·馬塔拉索（Jacques Matarasso）看，馬塔拉索一看便喜歡，馬上買下一幅。古董商德瑞也買下一張他最初的小幅抽象油畫。

然而德·史泰耶還沒有捕捉到嶄新的抽象語言。這個時期在他留下的極少數作品中，呈現出一種光滑又幾何形的圖面，構圖向中央集中，由一些尖角的形重疊而成。

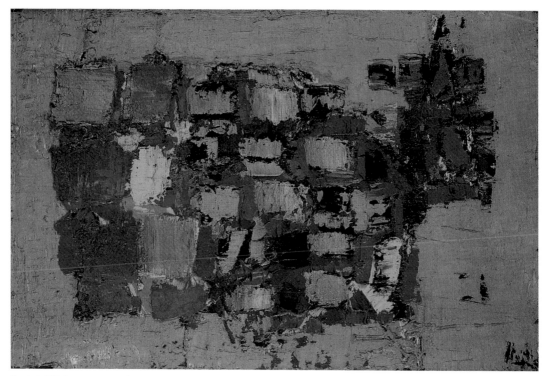

紅底上構圖　1951年　油畫　54×81cm

　　由於瑪珴·雷蒙與弗瑞德·克萊因的介紹，史泰耶認識了因
戰爭到格拉斯（Grasse）避難的義大利抽象畫家阿貝托·馬涅
尼，直到一九四三年，二人經常見面，相當友好。德·史泰耶注
意觀察馬涅尼正在畫的水粉畫，這在德·史泰耶一九四二年底的
一幅畫和一九四三年的另一幅畫上有所反映，可以看到上面這位
義大利畫家特有細膩的捲曲圖形。馬涅尼也不遲疑地出示他的素
描和剪貼給德·史泰耶看。他們的關係持續到一九四九年初。馬
涅尼曾陪著德·史泰耶去見索妮亞·德洛涅。她稱自己是尼斯的
畫家。

　　雖然生活十分困苦，德·史泰耶毅然放棄收入頗高的裝飾工
作，專心一意投入繪畫。他又與弗里切羅夫婦聯絡，寫信給他
們：「我從沒有浪費我的生命，我唯一掛慮的事總是畫畫，將來
也一樣，無論我的精神和物質條件如何。現在大家都喜歡我的

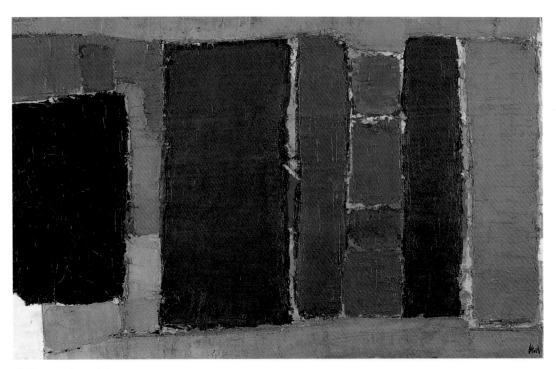

構圖　1951年　油畫　81×130cm

畫，我不再總是為缺錢用感到受苦，而且我的太太也畫畫，……。我十分愉快，我工作並且與您們過去認為瘋狂的人來往，這種瘋狂在工作中是具創造性的。」

## 到巴黎成為第二代抽象畫家

　　一九四三年九月，德・史泰耶跟簡寧和兩個孩子離開尼斯到巴黎，在巴黎德・史泰耶大幅發展了他的藝術家生活。他過去去巴黎停留時間均很短，幾乎沒有好好看過；這次去，準備長住，極為興奮。他寫信給馬涅尼：「巴黎有其罕有的高貴氣度，我從來沒有見過這麼美的城市。我與康丁斯基匆匆見了一面，他正要去渡假，而多梅拉還沒有回來。我散步時快樂沉醉，雖然在戰爭

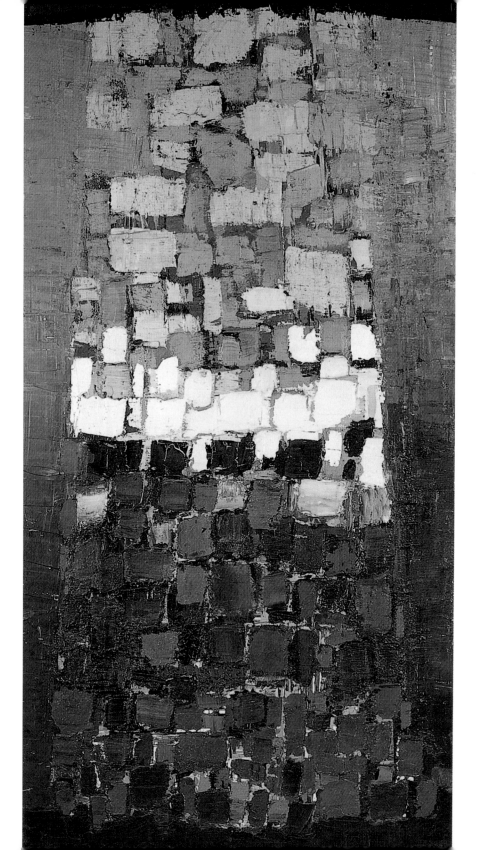

結束之前，要定居下來困難重重，我在此仍感到十分幸福。抽象畫在這裡還沒有怎麼見到，這方面沒有什麼改變。」

畫商卡瑞（Carré）對他有興趣，但德·史泰耶對其經營的畫家頗有意見，沒有等到卡瑞給他合同，由於馬涅尼的鼓勵，他再去看看了簡尼·布榭。簡尼·布榭的畫廊在蒙巴納斯，專門經營前衛藝術家作品。由於她的幫忙，德·史泰耶一家暫時住進葡萄牙女畫家維拉·達·西瓦爾的畫室，然後才搬到此時流亡美國的建築師彼爾·夏羅（Pierre Chareau）在諾列街的一個大房子中。德·史泰耶和家人得以暫時安頓。

馬涅尼曾與德·史泰耶熱烈談到過的荷蘭畫家西撒·多梅拉回來了，德·史泰耶前去拜訪。多梅拉熱情接待他，自此二人經常來往，友誼常固。德·史泰耶十分聽從多梅拉在繪畫上的建議，也十分感激他，在送給多梅拉的一幅炭精素描上寫著：「所有我要做出的都屬於你」。多梅拉直到生命終期都保留對德·史泰耶動人的記憶：「他跟我一樣高，但比我強壯，像一個衣櫃般。說真的，我與他度過十分美好的時刻。這間破舊的房子，冬天沒有暖氣，但住在一樓，而他乾脆用斧頭砍下樓下的地板，拿來當柴燒取暖……。」

物質匱乏，德·史泰耶拿床單當畫布畫，自此沒有什麼可阻擋他工作。他比在尼斯時更熱烈投入繪畫。馬涅尼的影子比前一年還較明顯，長尖角的形，拉成網狀的線。他寫信給還在南方的馬涅尼：「事實上，不只是我真正喜歡您的畫，而在我內心產生一種對您真確的友情，這些我不知如何描述，但是你不瞭解，那邊您的工作和您本人對我來說，是我真正的朋友，而這樣的感覺，存留下來。」這段話可以解釋德·史泰耶之受馬涅尼的影響。而德·史泰耶個人富感官的筆觸、微妙的材質變化，漸漸緩和了出自馬涅尼的嚴謹線條。

他作品的演化讓簡尼·布榭注意了。簡尼·布榭從不倦於發現新天才並且去幫助他們。她給年輕的德·史泰耶信心，一九四三年底她買了他幾幅素描，還決定把他的油畫安排在下年度的畫

構圖　1951年　油畫
195×98.5cm（左頁圖）

45

廊展覽上，這讓德‧史泰耶對前景充滿熱望。一九四四年的一、二月間，在「抽象繪畫」的標題下，康丁斯基、多梅拉和德‧史泰耶的作品共同展出了。康丁斯基的油畫與粉彩、多梅拉的三件繪畫－物件（Tableaux-objets）、德‧史泰耶的幾幅小型油畫和素描，還有一幅較大較複雜的畫。這些作品在一樓的兩個小間內展示，沒有印請帖，只以電話聯絡大家來看。展覽開幕十分成功，畢卡索和勃拉克都到現場，可惜沒有賣掉任何作品，但大家也並不在乎，因為感到戰爭即將結束。

即使在戰爭中，巴黎的藝術圈仍很活躍，由於有康丁斯基這樣的朋友。他催促馬涅尼來巴黎，馬涅尼終於偷偷潛來。馬涅尼的來到又促成大家有一個群展的機會。這是簡尼‧布榭最熱心的表現，由她發起，而由諾耶‧勒庫圖爾和摩里斯‧龐尼爾籌辦，他們在奧費弗河岸街經營一家畫廊。集合了多梅拉、康丁斯基、馬涅尼和德‧史泰耶四人的畫，打出「抽象繪畫，材質構成」的牌子，準備在四月七日開展，預計展到五月七日。畫展是開始了，不巧幾天以後，蓋茨太保突來搜查，懷疑畫廊老闆摩里斯‧龐尼爾支援地下反抗軍，結果大家提前把畫拆下。雖然如此，仍有人寫文章反應這次展覽，稱年輕的德‧史泰耶很有浪漫綺想，作品迸發出抒情之感，馬涅尼有著古舊的莊重意味，多梅拉既嚴謹又融洽引發人的想像，當然康丁斯基的作品被稱為傑作，極為超凡卓越。

雖然四人的聯展提前結束，這個名叫「草圖」的畫廊（Galerie L'Esquisse）還是為德‧史泰耶在五月十二日至六月三日舉行第一次的個人展覽。真摯的簡尼‧布榭在給朋友的信中談到這次展出，說有許多有興趣的觀者和詢問價格的人，賣掉兩張素描，並且拿到付款。八月廿六日，巴黎解放，一些藝術的愛好收藏者開始到畫家的工作室來走動，以低價買去德‧史泰耶的素描和油畫。就在這一年，德‧史泰耶第一次參加秋季沙龍，這次沙龍以展出畢卡索的畫為主，德‧史泰耶的畫掛在另一個標示著「抽象第二代」的展覽室中，與辛吉爾、馬奈西埃、巴贊和勒‧摩阿一起。

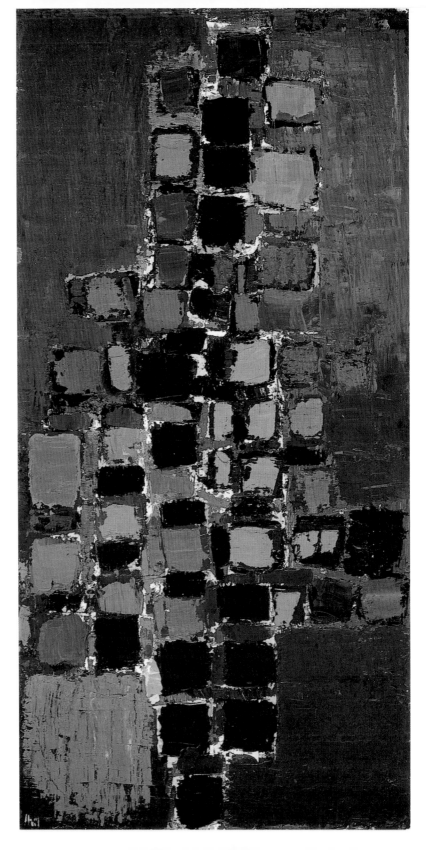

一九四四年的十二月，康丁斯基在巴黎去世，這個時候他還沒有受到廣大群眾的注意，但是已有許多仰慕他的年輕藝術家。他們知道，在抽象藝術上，他們是如何地受惠於康丁斯基。德‧史泰耶和在巴黎的另一位俄國畫家郎斯柯以就是抬棺的友人。

# 參加「五月沙龍」首屆展覽

　　戰爭結束第二年，一九四五年年初，德‧史泰耶接到紡織工業家兼收藏家瓊‧博瑞（Jean Bouret）一封信，說由於德‧史泰耶的俄國畫家朋友郎斯柯以談起，想與畫家認識。博瑞曾商請康丁斯基、波利亞可夫（Poliakoff）、郎斯柯以和夏爾修恩（Charchoune）作布料的設計圖。自此，他成為德‧史泰耶的支持者，特別在四月間簡尼‧布榭為德‧史泰耶作了第一次展覽以後，兩人友情更為穩固。由於在瓊‧博瑞家的聚會，德‧史泰耶認識了其他收藏家。

　　這一年的五月廿九日至六月廿九日，首屆的「五月沙龍」開展，借馬提孃大道的彼爾‧摩爾畫廊舉行，德‧史泰耶參展了一幅一九四四年的作品，自此，除了一九四八年，他每年參加五月沙龍。這個時候德‧史泰耶開拓了較為顯著的個人風格。如〈弗吉拉車站〉和〈暴風雨〉，這樣的畫，大多呈棕色調，長條或彎曲的形集中重疊，油料濃稠，畫面肌理豐富。這樣的風格一直發展到一九四八年。

圖見50頁

　　由於油畫材質的要求，德‧史泰耶在材料上的花費十分可觀，簡寧寫信給德‧史泰耶的妹妹奧爾加說：「他畫比他龐大許多的畫，每個月要用掉一萬法郎，而他大約只賺兩萬五仟。他把所有的空間都佔掉了，我無法盡全力支持他那熱烈又常是艱辛的奮鬥，這種情況下我只有幾乎完全停止自己的工作。」

　　雖然已有收藏者支持，但生活並不穩定，經濟上不足，居住又出了問題。借住於建築師彼爾‧夏羅的諾列街的屋子年初便要出售，六月終於成交，德‧史泰耶被逼得搬家。臨時找到第一鄉

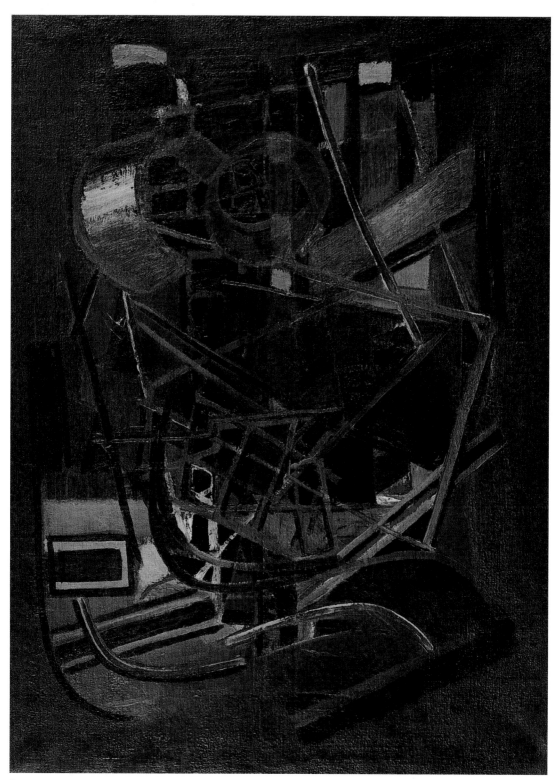

弗吉拉車站　1945年　油畫　100×73cm

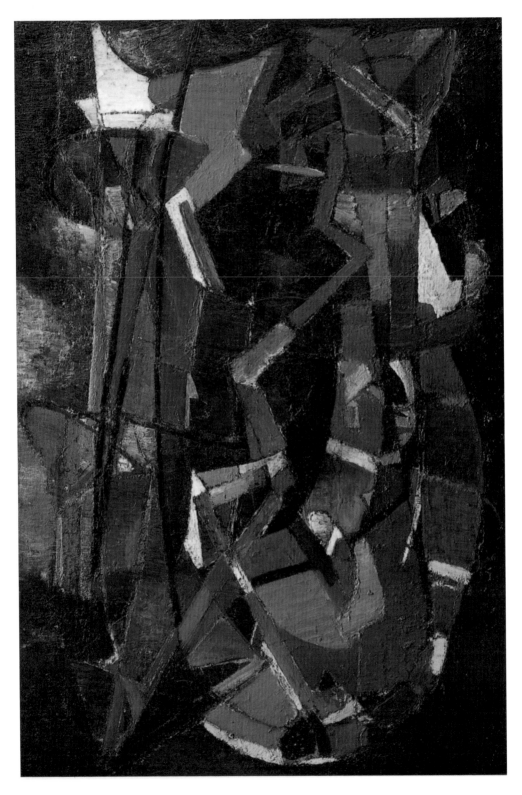

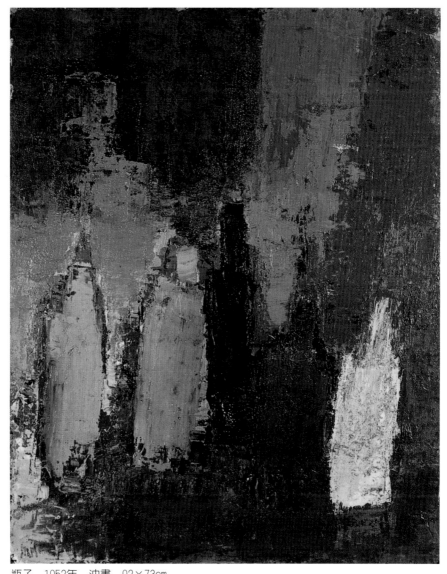

瓶子　1952年　油畫　92×73cm

暴風雨　1945年　油彩
畫布　130×90cm
（左頁圖）

村街的一個傭人房住下，一條窄狹走廊邊的一個小房間，馬上就
被畫塞滿了。簡寧和安妮只好到阿爾卑斯山的一個朋友家，安特
克則住到簡寧的表兄弟瓊‧戴洛勒那裡。德‧史泰耶在第一鄉村
街的斗室裡簡直透不過氣來，只好很快離開。東換西住，到十月
終於能搬進蒙巴納斯大道的一個工作室，畫家奧斯卡‧多明蓋茲

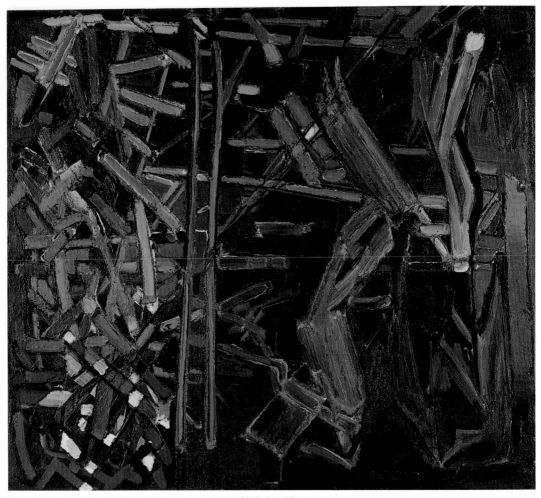

困頓生活　1946年　油畫　142×161cm　巴黎龐畢度中心藏

借他居住。簡寧和安妮得以回到巴黎。第二年年初多明蓋茲要收
回工作室，幸虧同樓的另一個畫室空了下來，住的問題暫時解
決。

　　不安定的情況讓簡寧的身體更為脆弱，自阿爾卑斯山區回到
巴黎不久便病了一場，得了肺炎，住院三星期。一九四六年二
月，簡寧因懷孕情況不善，必須墮胎，她廿日住進醫院，廿七日
心臟衰竭搶救不及去世。德・史泰耶的一些好友，包括畫家勃拉
克夫婦都來參加告別禮。德・史泰耶寫信給簡寧的母親說：「我

感謝您生下曾經全部奉獻，而且還每日繼續奉獻我的人……。」

　　簡寧逝世後的這一年，德·史泰耶完成兩幅重要的大畫：〈黑色構圖〉與〈困頓生活〉，兩幅畫的標題，都顯示了德·史泰耶的心情。特別對〈困頓生活〉，評論家彼爾·固爾提翁說：「我想這幅是此時藝術家最好的個人寫照，堆聚的種種困難，一下子崩塌，欄柵迸裂，沿梯子的兩邊直落下，頓時落到空無，令人目眩。」德·史泰耶有時白天必須爲生活做裝修工作，創作則在晚間，也許〈黑色構圖〉之名稱由此而來，幸而德·史泰耶並非完全絕望，我們看畫幅在層疊沉暗與昏黑中，透出灰白、黃、橙的曙光。

## 與法蘭索娃斯結婚，搬進大畫室

　　德·史泰耶獨居的日子不長，簡寧去逝不久，一名叫法蘭索娃斯·夏布東的女士進入德·史泰耶的生活。一九四六年的四月，兩人開始在薩瓦山區和地中海濱共同生活，五月廿二日正式結婚。此時德·史泰耶的經濟仍有問題，幾位評論家的注意和幾位收藏家的興趣，不足以改變他的生活。德·史泰耶的錢不夠用來生活和買畫材，必須藉朋友的幫忙過日，幸而十月初與路易·卡瑞的畫廊訂了合同，卡瑞定期向他買畫。困擾他的住屋問題到了年底也有了著落，巴黎十四區，離蒙巴納斯不遠又靠近蒙蘇里公園的一個大畫室空了下來，他可以搬去住。

　　一九四七年一月，德·史泰耶夫婦搬往溝蓋路七路的畫室中。這裡空間極大，光線從整面玻璃窗湧進屋內，照在一邊無遮攔的白牆上，空間因光的照射更顯寬敞。這十分有利於德·史泰耶的創作，他可以盡情揮毫畫出大畫。由於畫室明朗，新的畫面色調轉爲明亮。德·史泰耶終於有了一個合意的工作之地。直到去世時他仍保有此畫室。

　　畫室不久擺滿畫幅。畫室也帶來朋友，大家喜歡來此交談看畫。搬進畫室這年的十月，德·史泰耶在樓梯中遇見了這棟樓的

另一住客，一個美國畫商戴奧多爾‧宣普（Theodore Shempp）。這使德‧史泰耶的藝術生命起了很大的變化。宣普對德‧史泰耶的畫十分感興趣，立即買了他一幅畫，並且決定要經營他的作品，宣普沒有畫廊，把德‧史泰耶的小畫疊在大汽車裡兜售，如此賣遍全美國。德‧史泰耶很高興在路易‧卡瑞之外，能有這樣的畫商。

一位多明尼各修道院的教士拉瓦神父，對德‧史泰耶畫作的推動也是得力之人，一九四五年由勃拉克介紹兩人認識後，將德‧史泰耶的畫掛在他歐勒附近的梭爾索阿的修道院讓人看。一九四八年他又集合了德‧史泰耶與郎斯柯以的畫，以及阿當（Adam）與羅朗（Laurens）的雕塑作了展出，並且帶收藏家到德‧史泰耶的畫室買畫。

此時評論界漸把德‧史泰耶看成新藝術的代表。正值巴西聖保羅現代美術館要在下一年（1949）開幕。法國方面由雷翁‧德弓籌組法國代表藝術家參展，他希望德‧史泰耶能展出幾幅作品，但是德‧史泰耶警覺到自己會被當作一個抽象畫家被展示而拒絕了。而在一九四六年，他也曾拒絕參加第一屆「新真實沙龍」的展出，那是由索妮亞‧德洛涅、阿爾普、德瓦斯尼和費瑞多‧西戴斯共同籌畫的，這位曾被視為抽象第二代的畫家有意與傳統的抽象畫有別。

與德‧史泰耶簽訂了合同的路易‧卡瑞，買去了德‧史泰耶所有精彩的大畫，卻沒有想為他開展覽，這樣的經營方式令他不滿。合同一年過後，關係破裂。德‧史泰耶想轉到賈克‧杜布格（Jacques Dubaurg）旗下。賈克‧杜布格特別經營過去畫家如柯洛、德拉克洛瓦、傑里柯、庫爾貝等人的作品。在第一眼看來，德‧史泰耶不符合於這個畫廊的規範，但杜布格已完全被德‧史泰耶的畫所吸引，不但擁有他數幅畫，並且打算為他開辦展覽。德‧史泰耶並不擔心自己的作品與過去大師的畫排在一起有何不妥，反而很滿意能躋身於這些人之中。德‧史泰耶進了賈克‧杜布格畫廊，顯然與馬格特（Maeght）或德尼斯‧雷內（Denis René）所經營的抽象圈畫家們拉開距離。

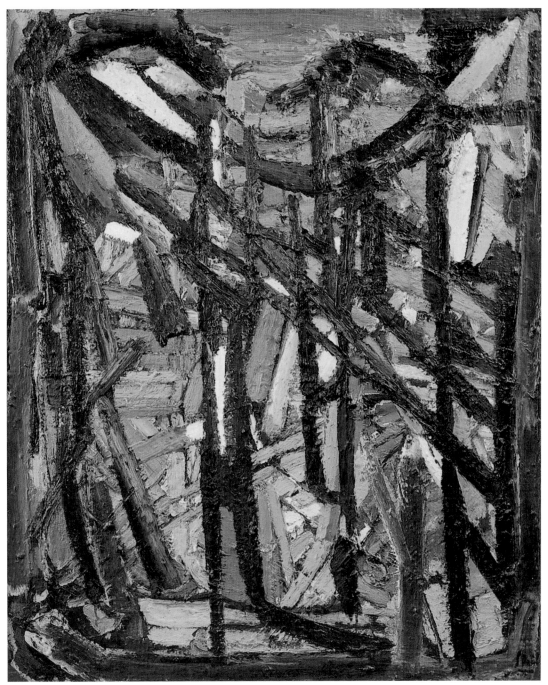

怨恨　1947年　油彩畫布　100×81cm

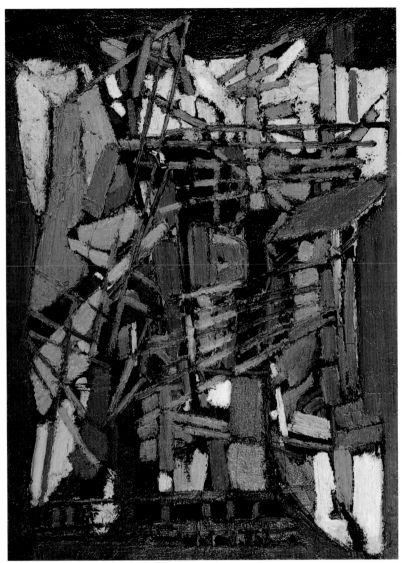

向皮南內斯致敬　1948年　油畫　101×73cm

　　比利時評論家羅傑・梵・金德泰耶在談到德・史泰耶的繪畫時，避開了抽象與非抽象的問題，直接說：「德・史泰耶知道人的眼睛是絕佳的圖像捕獲者，而畫家的視覺記憶則是圖像的貯藏之所。自生命的最初時日，圖像便被記錄下來並且重新安排，這種安排並不總是以連接的秩序，而是以層疊的秩序再現於十分快速的運動中接續著，讓意識察覺不出其接續的結果。再者，德・

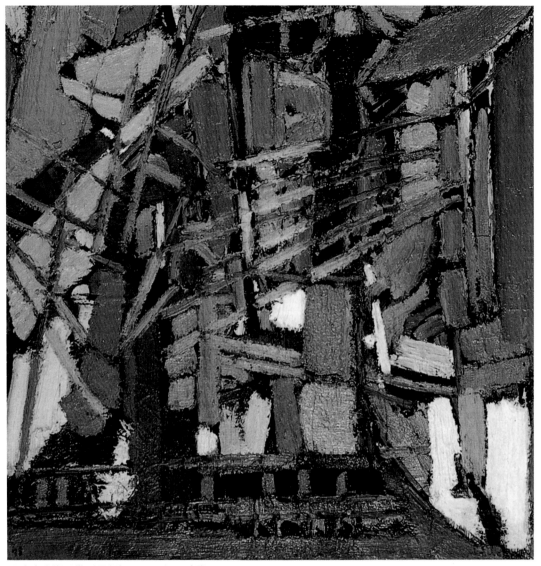

向皮南內斯致敬（局部）　1948年　油畫　101×73cm

史泰耶不懈汲取的感覺，也豐富了這種效果，這不只是其質地、
其色與光材質的可見性，而且還是一種可觸之感。」

　　搬到溝蓋路兩年中（1947、1948）的作品，如〈舞蹈〉、〈怨
恨〉、〈防波堤〉、〈向皮南內斯致敬〉以及一些以〈構圖〉、〈練
習〉、〈繪畫〉為名的油畫等，差不多是戰後發展出來風格的延
伸。桿狀、條狀或較寬粗不定形橢圓狀層疊，交織於灰棕、暗橙

圖見58頁

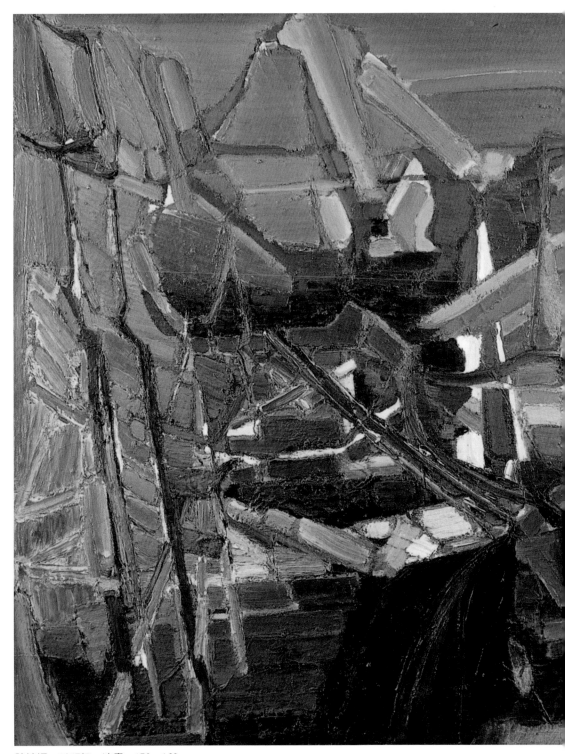

防坡堤　1947年　油畫　150×160cm

或黑或灰黑的底色上。仍是油彩濃稠且多暈色，結構緊密，肌理豐富。這個時期德·史泰耶同時發展出一組以中國墨水素描於紙上的構圖，成欄柵交錯狀，變化多樣可觀。一九四八年十月，德·史泰耶第一次展於國外，那是南美烏拉圭的蒙特維戴奧城。

在溝蓋街的頭兩年中，法蘭索娃斯為德·史泰耶生下一女一男。

## 與勃拉克的友誼

德·史泰耶在巴黎繪畫圈中相當孤立，他自以為不屬於任何繪畫團體。雖然他不自認為如何了不得，還是不免看自己比他周圍的某些畫家高。他說：「我是沒什麼，我深有自覺，但是在他們（那些畫家）前，我是『天才中的天才』。」喬治·勃拉克是當時仍在世的畫家中，他唯一欽佩的。他常去拜訪，到勃拉克巴黎寓所或瓦倫傑維勒的鄉居。

德·史泰耶與勃拉克的友誼始於一九四四年，一說他們是在簡尼·布榭的畫廊認識的，一說是因為德·史泰耶繼子安特克的關係。那時安特克不太聽父母親的話，自己關在閣樓裡寫詩。他的媽媽偶然拿給朋友們看，這些詩落到詩人彼爾·雷維第的手中，雷維第又把他介紹給周圍認識的人，其中之一是喬治·勃拉克。勃拉克馬上也對這位化名為安端·杜達爾的少年詩人感到興趣，為他在次一年要出版的詩集《斜屋頂下》作了一幅石版畫插圖，而雷維第作了序。由於這個關係，德·史泰耶與勃拉克聯繫了親密的友誼。德·史泰耶成為大師親近的人，而勃拉克的夫人瑪塞爾與德·史泰耶一家也十分有緣，簡寧的葬禮，瑪塞爾與喬治·勃拉克都緊隨在旁。德·史泰耶與法蘭索娃斯結婚，搬進溝蓋街七

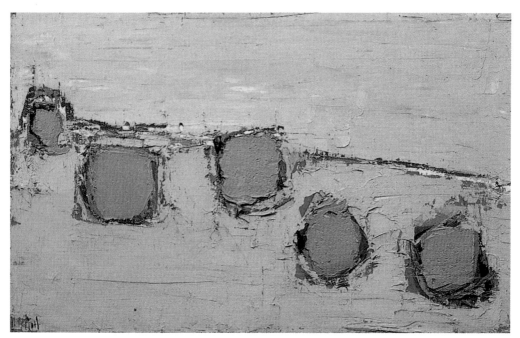

五個蘋果　1952年　油畫　38×61cm

號，與勃拉克住屋更近，法蘭索娃斯生第二個孩子傑羅姆，瑪塞爾當了代母。

　　據說德・史泰耶每星期都要去見勃拉克，勃拉克的助手說起德・史泰耶：「他經常來……，當他知道他可以上畫室談繪畫時，他從不停留太久，他非常尊重工作，他知道時間寶貴，自己時間有限。大師喜歡聽他談論……。在他到南方尋找光線以後，就少見到他了，關係好像切斷了。」

　　德・史泰耶與勃拉克到底談了些什麼，沒有人知道，不過勃拉克高興德・史泰耶來訪，也能喜歡他的作品，德・史泰耶寫信給美國畫商戴奧多爾・宣普時說：「他十分喜歡我做的，我們談論很久。」德・史泰耶把勃拉克看成他的建議者、支持者。德・史泰耶一定也從勃拉克的繪畫上學到許多，他清楚地看勃拉克繪畫材質的靈動運用，樸實的接近土地的色澤上，由活潑的顏彩點亮。他並且發現勃拉克如何諧調大的構圖和簡約景深。

　　德・史泰耶和勃拉克有一共通之點，即是二人對理論都不甚

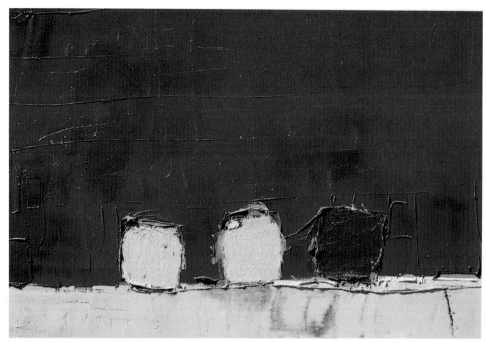

三個蘋果　1952年　油畫　38×55cm

重視，他們相信繪畫是娓娓道來之事。眞正的繪畫是如勃拉克所說的，掌握「繪畫的事實」，即是說將視覺的空間、觸覺的空間和手工的空間呈現出來。德·史泰耶一九四九至一九五一年間的構圖，也許便受這種繪畫觀念的啓示。

## 彼爾·勒居爾與德·史泰耶

為了替安特克找家庭教師，德·史泰耶到巴黎高等師範學院去，無意中認識了詩人彼爾·勒居爾，延請他來協助安特克的功課。彼爾·勒居爾上了幾堂課後，便把位置讓給安特克的母親簡寧家的一位遠親小姐，但是德·史泰耶與勒居爾結上恆久的友誼。勒居爾與德·史泰耶的交往一直有記錄，曾出版了《與德·史泰耶交往日記》。他記下與德·史泰耶交往的情形：「尼可拉·德·史泰耶來找我，那是三年前的事……。一個冬天的下午，…

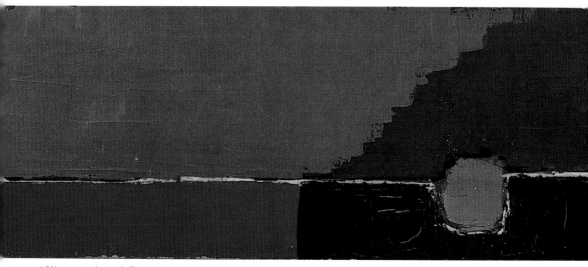

靜物　1952年　油畫　32×80.5cm

…，德·史泰耶敲了門，我看到一個巨人進來，穿得像個泥水匠，衣服上沾染了白粉和油漆，他目光廣闊、動作徐緩，聲音像卵石般響亮又溫柔，俄國人的聲音。」（《與德·史泰耶交往日記》，1947年11月17日）

　　一九四九年夏天，德·史泰耶和勒居爾來往特別頻繁，讓勒居爾想進一步為文談論畫家。終於在十一月中，勒居爾開始起草了《看尼可拉·德·史泰耶》一書，此書到一九五三年出版。勒居爾尊重德·史泰耶提供給他的資料。德·史泰耶也極其強求精確對勒居爾所寫的都加以注釋，刪改不恰當的。關於這本書，他們之間藉書信來往多作討論。

　　德·史泰耶給勒居爾的信，試著解釋他對藝術的瞭解，他將對世界的看法轉入藝術。要瞭解德·史泰耶的繪畫對空間的概念是一關鍵，他常繞回到這個問題。德·史泰耶曾經說過一句十分富於詩意的話：「繪畫的空間是一面牆，全世界的鳥在其上自由飛翔，進出各層深處。」

　　儘管德·史泰耶有這樣對空間呈示的意念，他在意識上認為繪畫首先是一種「蛻化」，他同勒居爾說：「在林布蘭特，一條印度人的纏頭巾，會變成一個奶油麵包，德拉克洛瓦會看成蛋白糖

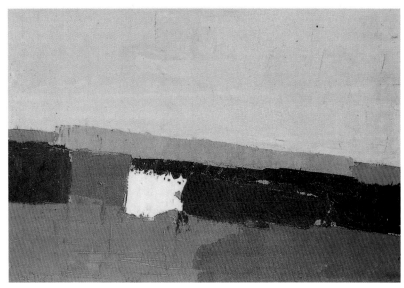

堅提以風景　1952年　油畫　37.5×54.5cm

酥，而柯洛會想是一塊餅乾，然而這不是纏頭巾、奶油麵包或什
麼生活上的假象，是畫家所要表現的，顏料才是對象，這是一般
人不知道的。」

　　書中也談到德・史泰耶繪畫的發展。德・史泰耶坦承他在畫
簡寧畫像時所遭遇的困難：「漸漸地，我感到要畫一個對象有所
困擾，因為要面對一個物象，唯一的對象，我會受同時在旁的其
他物象無限重複的關係所干擾……。我就試著去畫一些比較簡單
的形，去找出一種自由的表現。」然而在勒居爾回到抽象問題，
針對德・史泰耶與抽象運動的關係時，勒居爾說：「他拒絕人家
把他放在這樣的編類裡。」

## 漸進成熟與成功

　　由於缺錢用，一九四九年初德・史泰耶作起石版畫。在石版
畫中，他希望找到如素描一般的活潑與自在的感覺。他大膽放手
去做，但是速度卻很慢，他很佩服郎斯柯以的作畫速度，一個下
午可以攻下八、九幅水彩畫，而自己的作品卻是慢慢成熟出來。

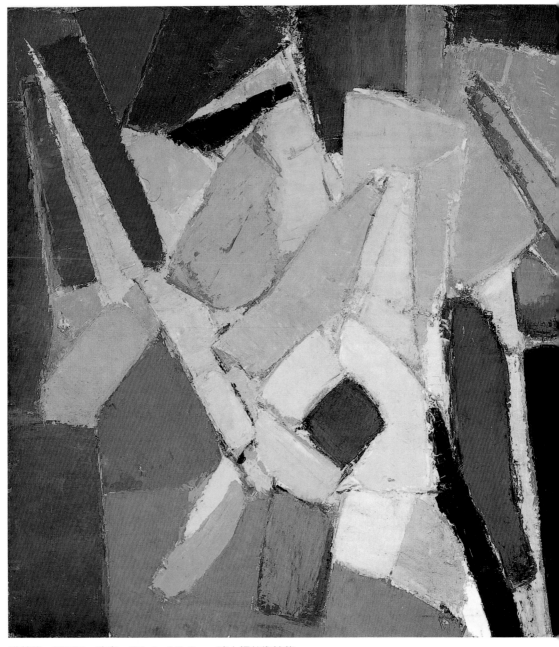

溝蓋路　1949年　油畫　199.4×240.3cm　波士頓美術館藏

在溝蓋路的工作室中，幾幅作品同時進行，有些還沒有完成，有些剛著手，油畫、石版畫、素描、粉彩和掛氈的圖案同時擺著做。其實德・史泰耶工作有時也十分順手，彼爾・勒居爾說一天看德・史泰耶做一個掛氈的設計圖，在十分文雅的灰色上畫上搶眼的黑色，德・史泰耶自己說他只用半個鐘頭便完成了，而且十分滿意。

德・史泰耶總是希冀完滿，時時追求把工作做得更好，他說：「他受靈感鼓動嗎？不是的，感到愉快嗎？沒有，或是很少有。但是我有的是一種『巨大』，一種巨大的意願要時時做得更好，更尖銳、更精練，總是要更絕對，心中有個傑作的念頭，那或是只須畫一條線在空中即可。」

在這種求精進的渴望下，〈溝蓋路〉即是開向新階段的畫。這是直到此時德・史泰耶畫出最大的畫，那要感謝德・史泰耶溝蓋路的工作室，讓他畫出如此大的畫。在這畫中，他放棄以強猛和沉重的條形桿形來構圖，而轉向比較廣大、間隔的形來組構出較穩定、安靜的畫面。大片顏色面厚而稠，鏝刀刮過，留下痕跡，有著爪痕和摺紋的感覺。肌理的效果是構圖表現的一部分，畫家在上面層層砌上顏料，直達到所需的平衡效果。每一個顏色間是一條犁溝，界定出背景與表層。除此，這畫還呈出較尖銳的形，一種發光的藍色，像玻璃的破片。這件作品同時是玻璃工與泥水匠結合之作。

〈溝蓋路〉一畫告一段落，德・史泰耶與太太法蘭索娃斯倫空到比利時一遊。他們到阿姆斯特丹、海牙和布魯塞爾。他寫信給彼爾・勒居爾：「日安，天空是一弘清水，如同這裡的畫一般神奇。」那裡林布蘭特、哈爾斯（Frans Hals）的黑色調曾經反應在德・史泰耶前期的畫上，而這次旅行所感覺到的自然之光，卻契合了他轉變畫面色調的意念。一九四九年的繪畫，珠光的色澤取代了前一期的昏暗之色。而由於他正在從事版畫的關係，他在風景畫家兼蝕版畫家赫古列斯・謝哲斯（Hercules Seghers，約1590～1638）的作品前停留探究。他較後與詩人彼爾・勒居爾共同合作《赫古列斯・謝哲勒之墓》一書，德・史泰耶為其作插圖，那

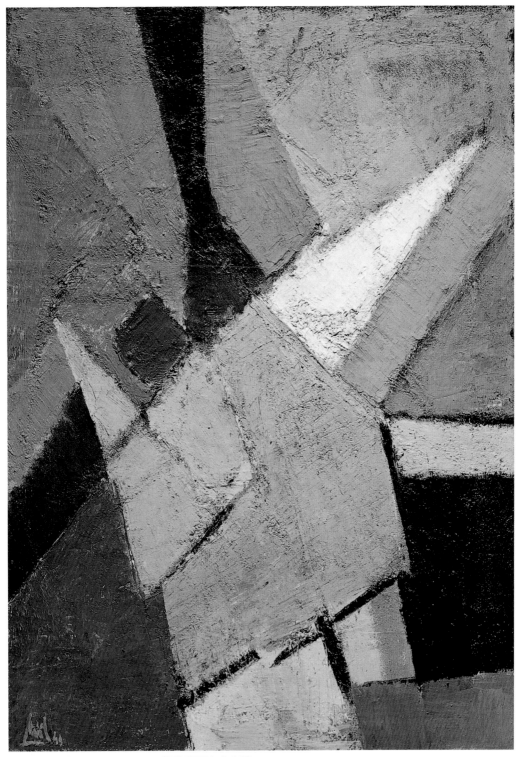

構圖　1949年　162.5×114cm　巴黎龐畢度中心藏

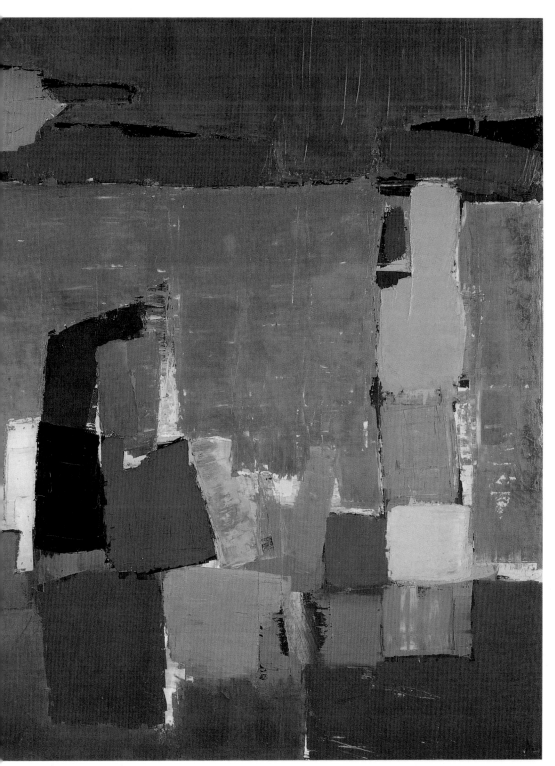

海邊人物　1952年　油畫　161.5×129.5㎝　杜塞道夫美術館藏

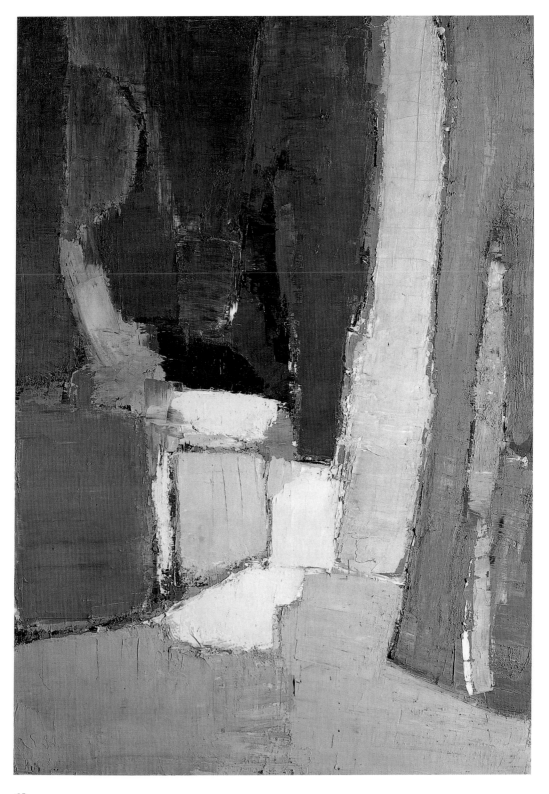

風景　1952年　油畫　54×72cm

索斯公園　1952年　油
畫　161.9×113.9cm
（左頁圖）

是一九五三年的事。

　　一九四九年，德‧史泰耶在巴黎、里昂、巴西聖保羅、義大
利杜林都有重要展出。一九五〇年巴黎國立現代美術館購入畫家
一九四九年畫的〈構圖〉並隨即在館內展出。依藝術家的極力要
求，這畫掛在主要樓梯的高處，而不在展覽室中，如此與這美術
館收藏的其他主要抽象畫派的畫分開。德‧史泰耶這種在藝術界
擅自抬高自己的作風受到評論界的批評。不過巴黎國立現代美術

69

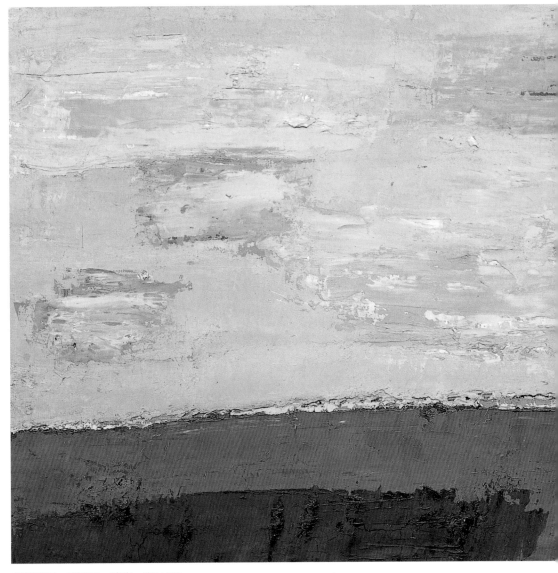

蒙特風景　1952年　油畫　89×116cm

館館長貝爾納‧多利瓦（Bernard Darival）倒權衡地說：「尼可拉‧德‧史泰耶是抽象的，但是在所有的抽象畫者中，無疑地，是最能避免裝飾性而達到人文性的畫家。」

　　德‧史泰耶很感謝多利瓦能瞭解他，給他確實的評價，寫信給多利瓦：「謝謝把我和『前抽象幫』劃清界線……，您讓我能

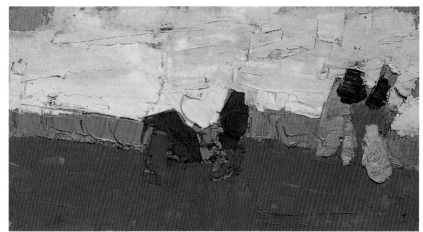

有人物之風景　1952年　油畫　12×22cm

　　希冀一天我的朋友發覺到在看我成堆顏料的生命圖像時,感到的是千萬種震顫而不是別的東西。」德·史泰耶之站在與抽象派相對的立場,要比簡單的抽象與具象的對比要微妙得多。彼爾·勒居爾談到德·史泰耶的解釋:「他拿起一個漿糊罐和一個菸灰缸說:『這些物件,這是我不要表現的。』他拿一隻鉛筆,在漿糊罐和菸灰缸之間繞了幾下說:『這便是繪畫,在它們之間。』」

　　畫商賈克·杜布格在買了德·史泰耶的畫作一段時間之後,決定為他開正式展覽。一九五○年在荷斯曼大道的畫廊展出十五幅畫作,如:一九四六年的〈黑色構圖〉,一九四六至四七年的〈舞蹈〉,一九五○年的〈灰與藍的構圖〉。展覽十分成功,報章有幾篇報導評論,也有幾個特殊的收藏家購買。德·史泰耶相當滿意杜布格畫廊的經營。由於這個畫廊的關係,德·史泰耶的畫可與雷諾瓦、波納爾、勃拉克等已是藝術史上的大畫家而非他同輩人的作品並列。

　　展覽過後,德·史泰耶去了一趟英國,欣賞了倫敦與劍橋的美麗與文化藝術,也讓他有到倫敦展覽的想法。英國回來之後,八月與家人到薩瓦和安提普渡假。一九五○年是活躍的一年,他的名聲漸漸傳播出法國國境,他的作品展出於德國柏林和丹麥夏洛坦堡,然而在美國他得到較多的欣賞者。他三次受邀參加紐約

71

的展覽。路易・卡瑞畫廊在這年的春天在「法國前衛藝術」展覽上將德・史泰耶的四幅畫與巴贊、埃斯特夫、哈同、郎斯柯以和拉彼克同時展出。接著又在「可共與生活的現代繪畫」展覽中，將德・史泰耶再介紹給紐約觀眾。往後，西德尼・賈尼斯（Sidney Janis）推出「美國與法國的年輕畫家」一展，將十五位美國藝術家與十五位法國畫家的畫作比較展覽，掛畫時，將帕洛克與郎斯柯以、杜庫寧和杜布菲、德・史泰耶與羅斯柯的畫幅相比照。

## 與雷內・夏爾合作一書

德・史泰耶與另一個詩人雷內・夏爾（René Char）也很有親密的關係。詩人由藝評家喬治・杜提（George Duthuit）的介紹來到畫家的工作室。第一次見面後，雷內・夏爾寫信給德・史泰耶：「我親愛的德・史泰耶，一、我很高興認識到您，二、我很喜歡您的作品，讓我極為感動，盼望有機會再與您談論。」

兩人的友誼讓他們想共同合作一本書，詩與版畫的合成。德・史泰耶已經有版畫的經驗，在這本書中，他要在木板上刻畫，這件事他興致昂然，努力去做。

八月德・史泰耶到他太太的薩瓦山區的家中，他帶著十二片木板和刻板的工具。在夏日的假期中，他一邊作版畫，一邊讓風景喚起他繪畫的敏感性，山的碩大的體積屹立不搖令他著迷，他寫信給妹妹奧爾加說：「在山中，我一直覺得天不夠大，總希望一陣大風雨能把雲推開，但從來什麼也沒有動，只是美妙的一抹草皮、岩片、像故事裡的地氈飛旋，而這些石堆都不可動搖，牢牢盤據。」這種感覺助長德・史泰耶大畫的魄力。

秋天的月分，德・史泰耶繼續工作，那組木板版畫十一月完成，在藝術家間談論開來，十二月展出，吸引了文藝界的重要人士如卡繆、累里斯（Leiris）和巴泰以（Betaille）來看。德・史泰耶要求將作品放在玻璃櫃下，詩與版畫分開擺，每一片版畫是一

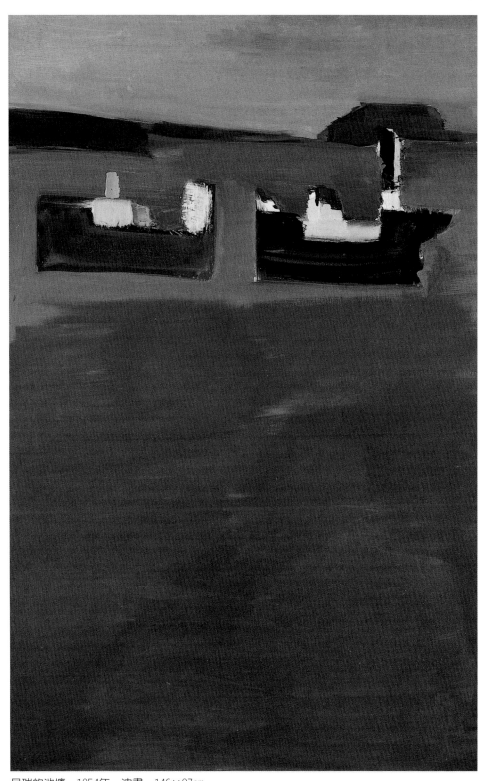

貝瑞的池塘　1954年　油畫　146×97㎝

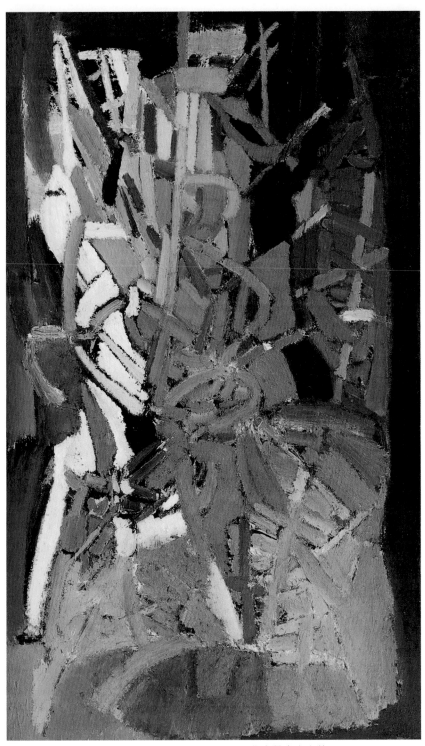

舞蹈　1946～1947年　油畫　195.4×114.3cm　巴黎龐畢度中心藏

灰與藍的構圖　1950年　油畫　115×195cm

個世界，又與書中的其餘部分訊息相通。德‧史泰耶尋找黑與白的對比，並且做出肌理的效果。版畫作品並不緊跟著詩篇而為，德‧史泰耶也不著意於夏爾選擇的詩篇，事實上，這不是一件插圖的工作，是兩種獨立聲音的對話。「德‧史泰耶的畫是自由與力量的表現，一種完全尼采式的富創意性的狂暴感覺，而夏爾的是緩緩蘊釀的含蓄力量之凝聚。」評論家居以‧丟繆爾（Guy Dumur）這樣說。

作為展覽的導言，夏爾寫了一篇文章，提到傳說中雪人的故事。他說神祕雪人所留下的足跡在德‧史泰耶的符號中找到了迴響，散在白色的書頁上。

這次展覽，只是德‧史泰耶工作的一個驛站，沒等到展覽結束，他已埋首油畫中。十二月底，他寫信給美國畫商戴奧多爾‧宣普：「我直到手肘都是顏料……。」一九五一這一年德‧史泰

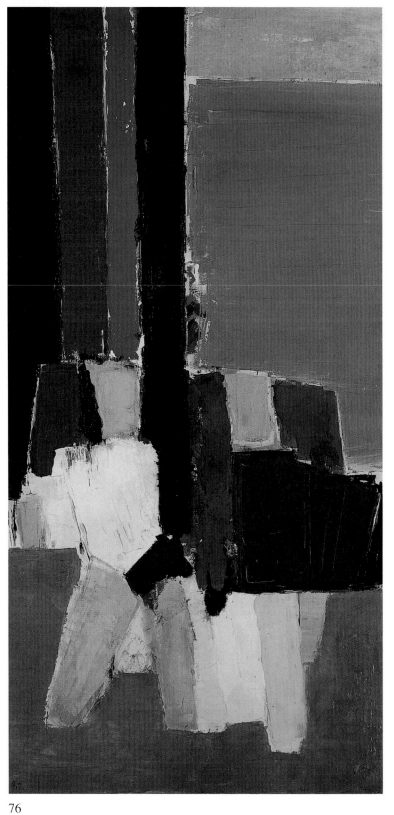

勒・拉蒙杜　1952年
油畫　195×97cm　巴黎
龐畢度中心藏

德‧史泰耶和詩人雷内‧夏爾合著之書的木刻插圖

耶畫了四十三幅畫。一九四九年和一九五〇年的大尺寸的畫幅由
小畫幅替代了，畫面充滿了小方塊，就像嵌瓷的瓷片，集中突顯
於畫幅中央，不規則地排列，反映著背景的光輝。有些構圖中，
一條水平的帶狀，列在畫幅的上端，清楚地劃分畫的上下。這一
水平帶狀之形漸而擴展，預示了將要發展的，如著手於一九五一
年結束於一九五二年的大畫〈屋頂〉，那堆砌的小平面上的天空。
以這樣的構圖原則，德‧史泰耶將實物漸漸處理得可見。在標題
上也出現現實的辭語：如「屋頂」，其又名爲〈迪耶普的天空〉。

圖見82頁

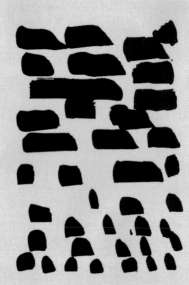

德‧史泰耶和詩人雷内‧
夏爾合著之書的木刻插圖

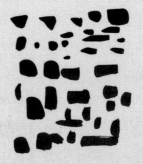

德‧史泰耶和詩人雷内‧
夏爾合著之書的木刻插圖

德・史泰耶和詩人雷内・
夏爾合著之書的木刻插圖

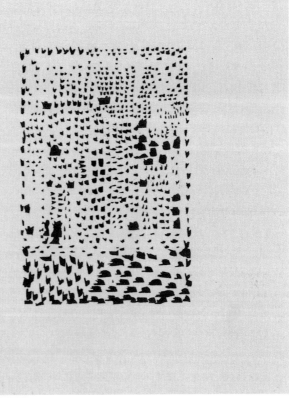

德・史泰耶和詩人雷内・
夏爾合著之書的木刻插圖

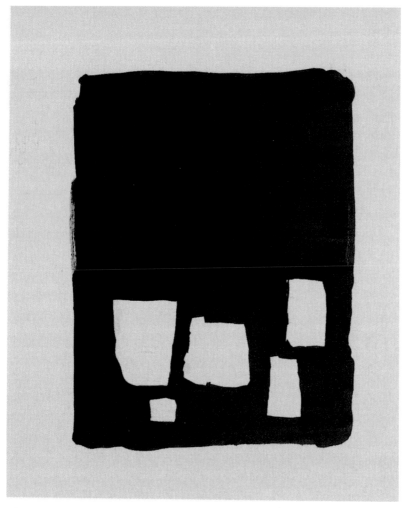

德‧史泰耶和詩人雷內‧夏爾合著之書的木刻插圖

## 靜物與風景

　　前一年畫幅中的小方塊面漸漸演化爲靜物。借助外界世界的影像越來越明顯。蘋果的呈現取代了小嵌瓷面，瓶子的形也出現在畫布。這樣新的作品以快速的節拍產生出來。

　　到英國展覽的念頭終於實現，一九五二年二月廿一日至三月十五日，德‧史泰耶在倫敦的馬西也遜畫廊展出廿六幅油畫，除

了新近的畫幅，也有最近幾年的重要作品，特別是〈屋頂〉。一兩年來素描方面受到好評以及與雷內‧夏爾合作的書之獲得讚美，讓德‧史泰耶有征服不列顛觀眾的野心，但是展覽結果令人失望。開幕酒會十分熱鬧，但賣出作品不多，評論界態度保留。不過一位相當嚴謹的評論家約翰‧盧塞爾（John Rusell）幾乎是肯定了德‧史泰耶的藝術：「這些是那種畫家在各方面都要冒險的畫：現在是我們得去冒這個險，去看這些畫，看看是不是可以把一個鐘頭的生命變得無以取代地光輝起來。」另一位評論家德尼斯‧蘇東（Denys Sutton）以另外一種方式說：「雖然對許多人來說，現代生活似乎終結否定或走向簡易的裝飾趣味之追求，德‧史泰耶在混合了現實與夢的輕輕霧氣與半昏暗裡，或在有雪覆蓋之警示的平和世界中，他創出『視面』。這些是讓精神提升到高山頂上的作品。」

　　泰德美術館原有收藏德‧史泰耶作品的意願，後來因畫廊要價太高沒有成交。德‧史泰耶頗為氣餒，寫信去美國給宣普說：「我還沒有死，而生活這麼困難。」由於倫敦經驗，德‧史泰耶也反省到自己的作畫方式。勒居爾說：「他發現自己畫畫以來，他所繪的相當缺少『創造性』……，這是正確的字眼，我想他自己責備太過於『揮灑』，而沒有太多思考的工作。」

　　即使德‧史泰耶對自身作品有所懷疑，在法國畫壇上他盡量爭取推動自己。三月的一個星期天，國立現代美術館的館長貝爾納‧多利瓦看中了德‧史泰耶的〈屋頂〉，卻遺憾館方沒有足夠的經費購買。德‧史泰耶立即表示願意捐贈，第二天一早多利瓦收到一份來自德‧史泰耶的急速郵件：「最親愛的多利瓦，您真是好，願意在您的美術館接受我的天空，我謝謝您。」

　　為了開拓視野，德‧史泰耶自工作室走出。春天時他到芒特‧雪弗瑞斯，堅提以墓園取材，在戶外尋找可與其繪畫材質相契合的可畫之景物。這些大都畫在紙板上，通常是小尺寸，色調用藍、灰、淡綠，是巴黎周圍法國島地區微妙光線變化的反映。在廣闊的天空底下，低低的地平線，以長條形舖展開。他給雷內‧夏爾寫信說：「我為您畫一些巴黎附近的小風景，為了帶給

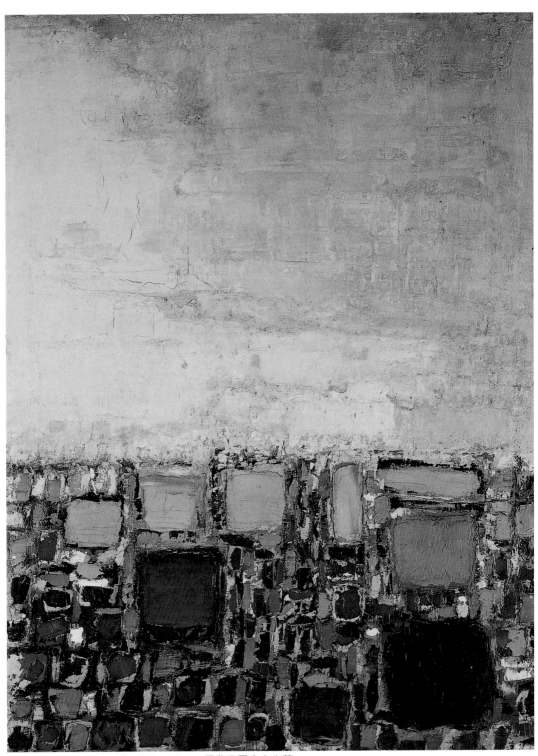

屋頂　1952年　板上油畫　200×150cm　巴黎龐畢度中心藏

您這裡的一點天空。」畫家給詩人一幅名為〈芳特尼〉的小畫，詩人回信說：「您的畫散發著天熱時一束星星的氣味，像心，像我們精神上的強求與困頓，還有我們的敏銳感官，熱烈追求的單純，所有一切都在上面閃過。這畫很美，我端看良久。」

畫家在郊野四處遊走，最常走到收藏家海倫與瓊・博瑞的芳特尼－莫瓦珊的家。德・史泰耶常把剛完成的畫給博瑞夫婦看，聽聽他們敏銳的意見。德・史泰耶繼續在戶外作探索，這樣使他走向更北邊，一直旅行到翁夫樂。

# 足球比賽與舞劇表演

一九五二年，一場法國與瑞典的足球賽於三月廿六日晚間在巴黎王子公園舉行，成了德・史泰耶創作上的大事。那個晚上德・史泰耶跟太太一起去看比賽，在昏黑中的探照燈光照下，足球員的動作與球衣的顏色顯著突出。一回到工作室，畫家便著手一組小尺寸的畫幅，色彩鮮明，筆觸活潑。他熱心於球員的動作，作了許多練習，希望把印象中的圖像再賦予生命。他以畫刀敷上白、藍和黃、黑的色塊，有些以畫筆快速刷過，如此將記憶固定下來。

幾天以後他的熱情仍然鼓動著，沒有減弱。他寫信給雷內・夏爾：「在天與地之間，在紅或藍色的草上，一噸的肌肉在忘情中舞動。多麼令人興奮！雷內，太棒了！這樣我把整個法國隊、瑞典隊都搬上工作，這些開始動了起來，即便畫幅為數不多。如果我可以找到（另一個）像溝蓋路這樣的大工作室，我要一起放上兩百幅，同時工作，好讓顏色像自巴黎出發的大公路上的廣告那般響亮。」

圖見90頁一幅七尺見方的大畫〈王子公園〉總結了大大小小繁多的草圖。畫幅的尺寸需要不尋常的工具來工作。德・史泰耶用一塊大木板和一把大鏟刀將畫面上的顏料刮平。工作室的氣氛改變了，整個都沉浸在運動場熱烈的氣氛中。「他的整個工作室給各式各

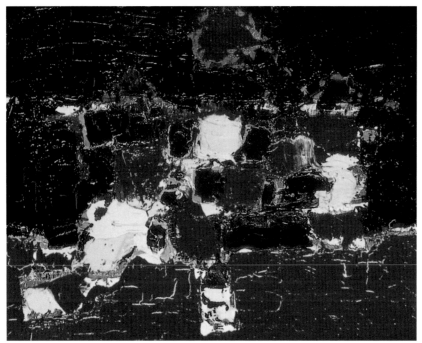

足球員　1952年　油畫　22×27cm　法國第戎美術館藏

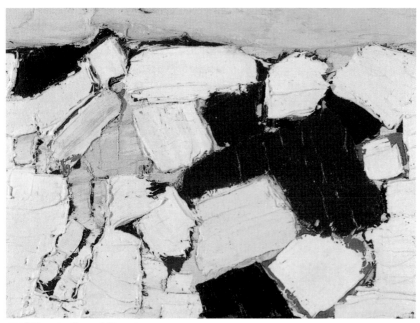

足球員　1952年　油畫　19×27cm

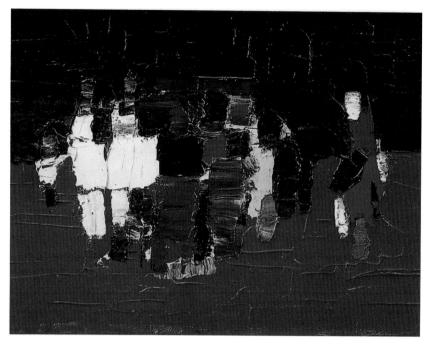

足球員　1952年　油畫　25×32cm

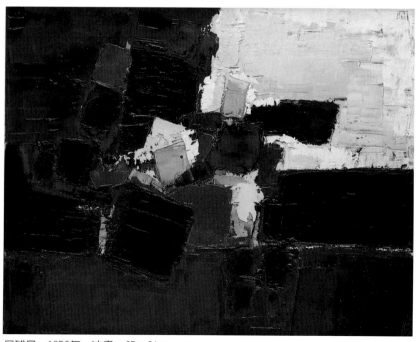

足球員　1952年　油畫　65×81cm

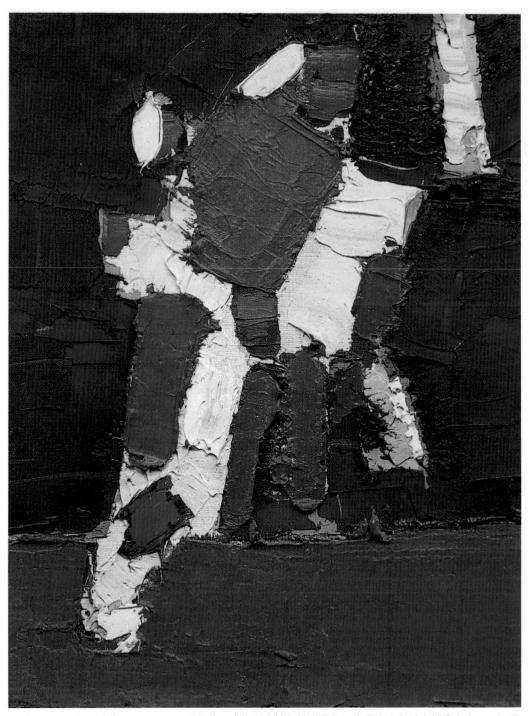

足球賽　1952年　油畫　35×27cm　這是德・史泰耶由抽象轉向具象，也是內心與外在折衝之後，一氣呵成的代表作。他把身穿紅籃球衣在夜光照耀下奔跑的足球員那種速度，躍動與重量表現得淋漓盡致。

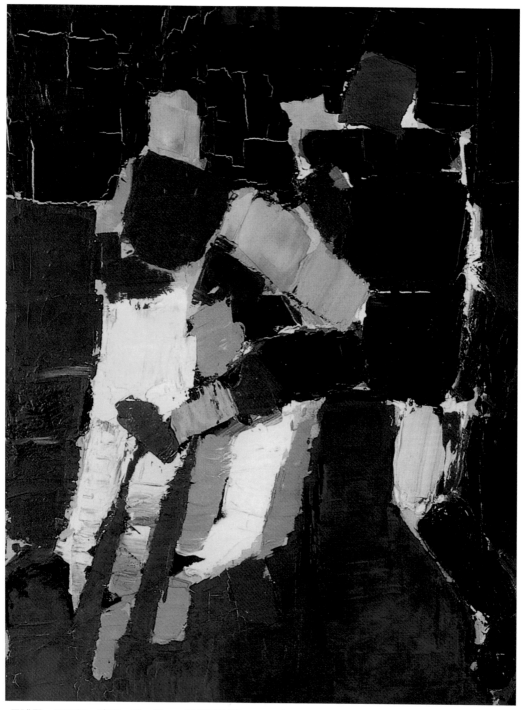

足球員　1952年　油畫　80×65cm　法國國家藏

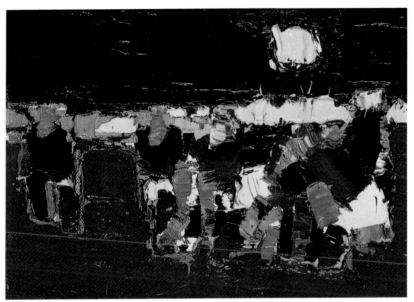

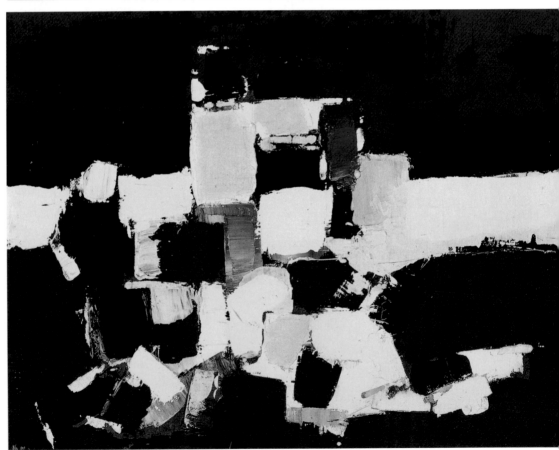

足球員　1952年　油畫　61×74.9cm　洛杉磯當代美術館藏

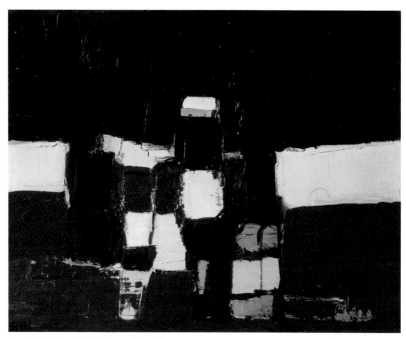

足球員　1952年　油畫　65×81cm

樣的草圖塞滿，都是自球賽得來的靈感，這裡是法國隊隊長，那
裡是球員在草地上列隊而走，再遠一點，一個球員差一點摔跤的
漂亮的剪刀式動作。所有這些，都是像著了火，在藍紅的協調
間，在天空，猛烈動作的人，在分解或一般動作，在綠與黃之
間，一種空中的爭奪。」勒居爾看了這時的畫室說。這幅大畫展
於一九五二年的五月沙龍，引起一位美國畫廊老闆保羅・羅森貝
格的注意。

　　另一種表演也成了德・史泰耶工作的泉源。德・史泰耶去看
了舞劇「多情的印度女」。這是法國音樂家拉摩（Rameau，1683
～1768）所寫的音樂舞劇。兩百年來不曾再上演過，一九五二年
在巴黎歌劇院重新上演。舞者的動作與服裝的顏色十分靈妙，刺
激了德・史泰耶的想像。這一次德・史泰耶沒有急於揮灑畫筆，
<span>圖見92～93頁</span>他讓印象長足蘊釀後才作成了兩幅都命名為〈多情的印度女〉的
大畫，這兩幅畫到一九五三年德・史泰耶才出示於人。

<span>圖見94～97頁</span>　　德・史泰耶看了表演而有的畫作，如〈芭蕾舞〉與〈管弦樂〉

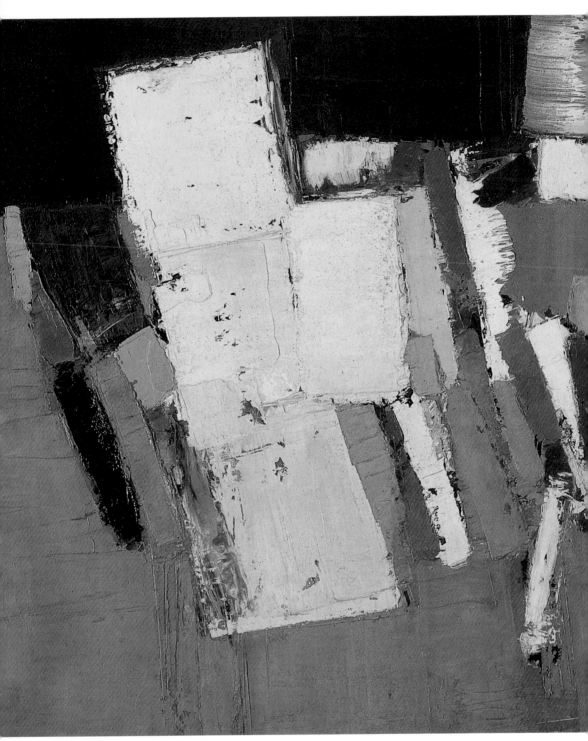

王子公園　1952年　油畫　200×350cm

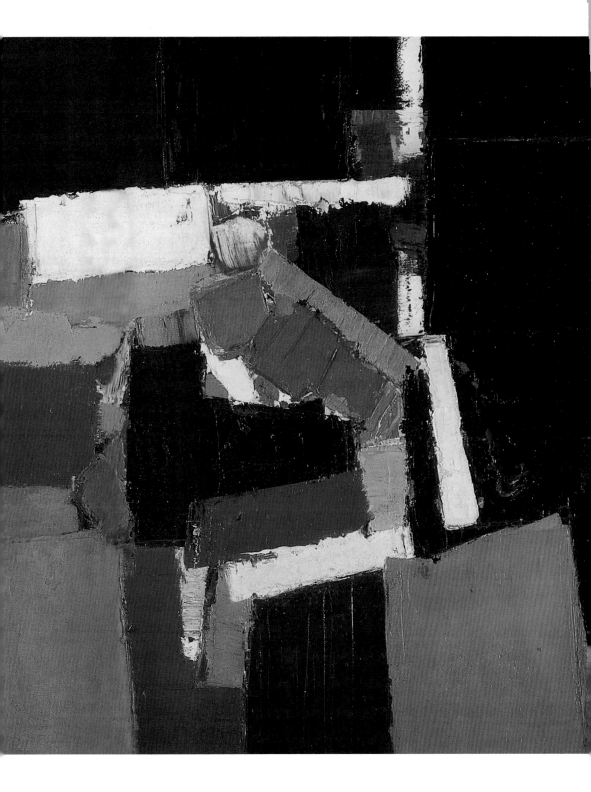

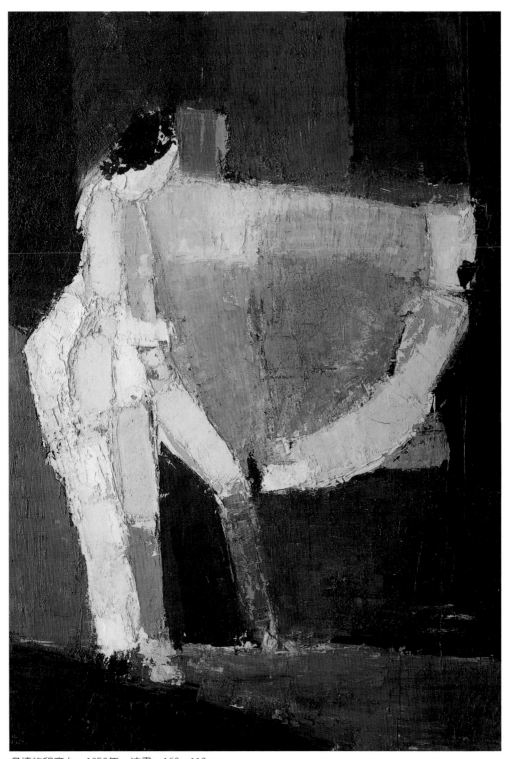

多情的印度女　1953年　油畫　162×113cm

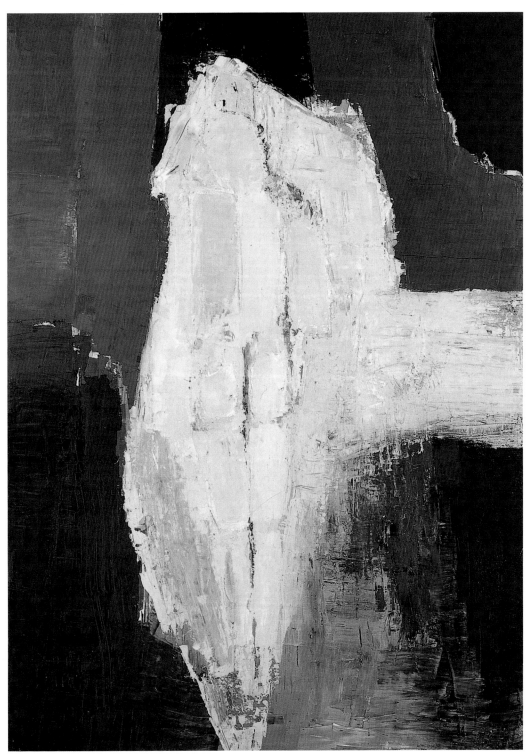

多情的印度女　1953年　油畫　162×114cm

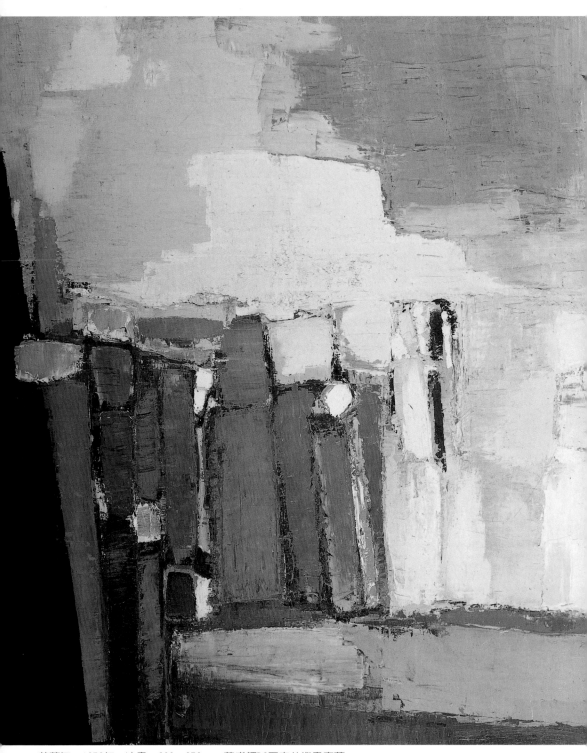

芭蕾舞　1953年　油畫　200×350cm　華盛頓DC國家美術畫廊藏

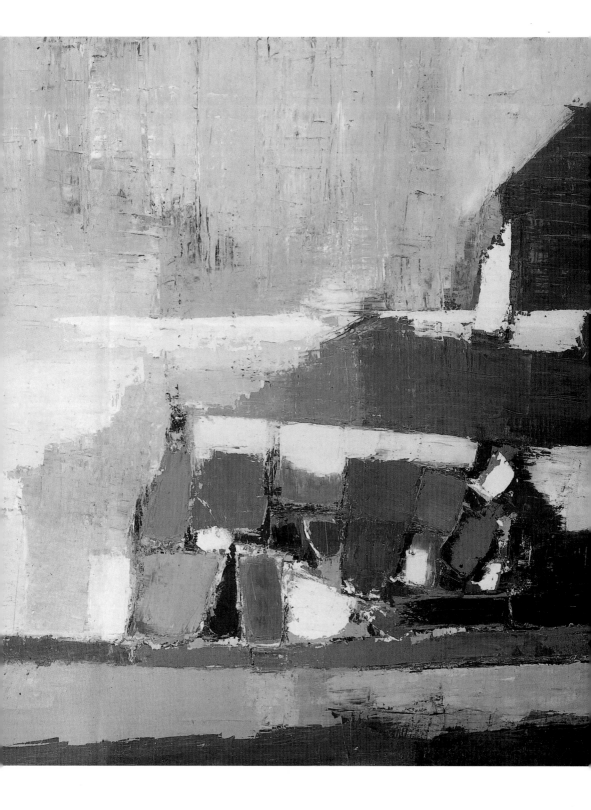

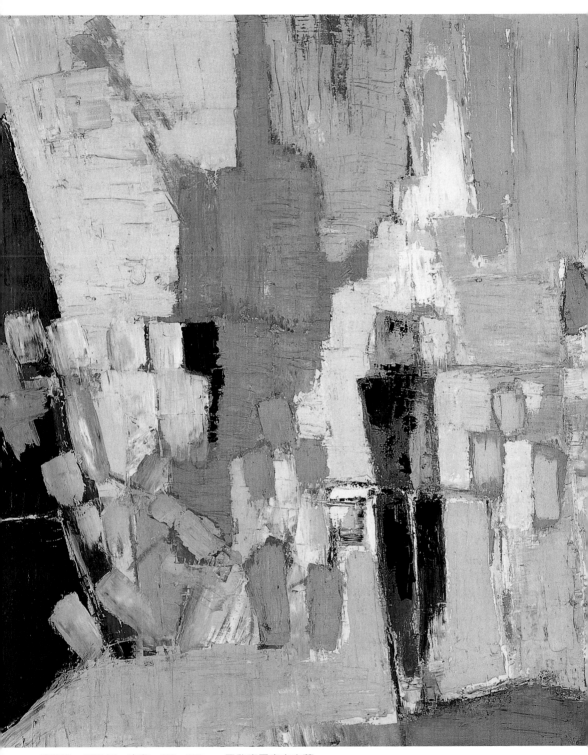

管弦樂　1953年　油畫　200×350cm　巴黎龐畢度中心藏

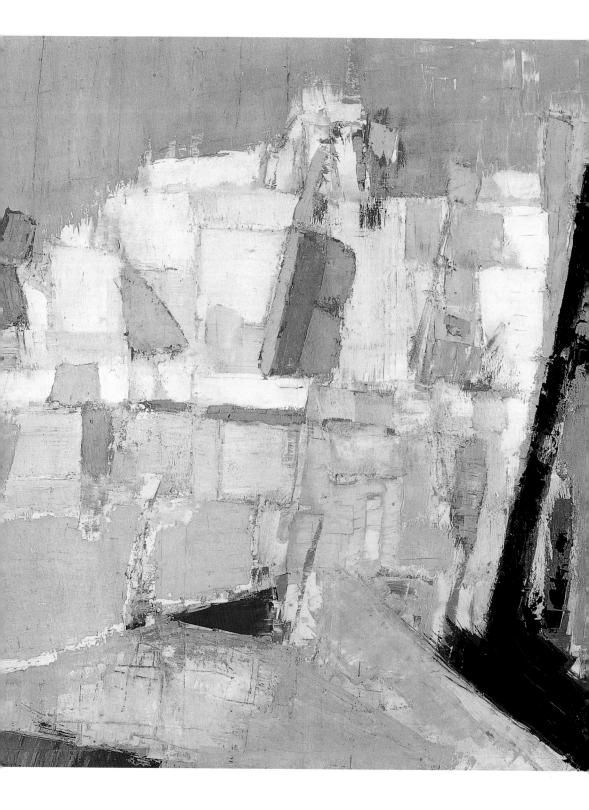

是一九五三年所作。〈芭蕾舞〉又名〈瓶子〉，與另外一幅〈工作室裡的瓶子〉都是約兩公尺乘三公尺半的大畫。〈管弦樂〉同大，示出了德·史泰耶對音樂之喜好，他常去聽音樂會，對現代音樂有興趣，與作曲家梅西安與布列茲等人及一些音樂界人士都有交往。

## 南方的吸引

　　德·史泰耶藉足球比賽與舞劇表演的題材作畫的同一年五月，他到法國南部勃爾姆地區。那裡的陽光把他對顏色的知覺整個弄亂，他作畫的色調因而又有新的變化。整整一天，他都在沙灘上作草圖。他給賈克·杜布格的信中說：「這裡的光僅僅單純地閃爍，比我記憶中的還強烈。我要為您畫海、沙灘，盡可能地測量每一寸亮光以及夜晚的陰影，如果一切順利的話。」

　　這一帶過去許多畫家畫過，德·史泰耶要避免相同感覺，他有自己視點的獨特性。然而自從塞尚和波納爾之後，要找出一個新的方向十分困難，但這個困難並不會令畫家遲滯。在南方的風景中，他探測另一種表現的可能性。他的眼光已經瞭解了色彩之蛻化，可以給畫幅一種具體的表現方式。給雷內·夏爾的信，他說：「（黃昏裡）滲了色的藍天和海簡直太奇妙了，一小片刻之後，海轉紅，天變黃，而沙是紫色，然後又回到雜貨市場買到的風景明信片那樣的景象，而這雜貨市場的風景明信片，我願浸浴其中，一直到死。」

　　眼睛為南方的光所餵飽，德·史泰耶仍感到要回巴黎工作室的需要，那裡他可以讓南方所給他的感覺靜靜緩慢地成熟。六月底他回到巴黎。工作漸漸繁重起來，成功開始降臨到德·史泰耶身上。「杜布格寫信給我說有聲息了，我的畫開始成了大買賣，德尼斯，太可怕了，怎麼辦呢？」這是他與英國評論家德尼斯·蘇東通信的話。

　　這年夏天在巴黎，德·史泰耶興起作雕塑之念，但他並沒有在

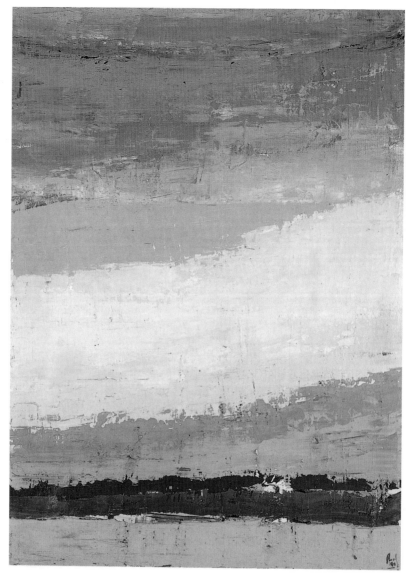

翁夫樂天空　1952年　油畫　100×73cm

雕塑中找到合於他當時所急切表達的東西，也就沒有繼續，卻是法國南部又吸引了他。九月，他到西歐塔去與渡假的家人團聚，港口的生活吸引了他，能在南方有一個畫室的念頭開始萌生。

　　秋天回到巴黎，他做起剪貼、石版畫和掛氈設計圖，當然主

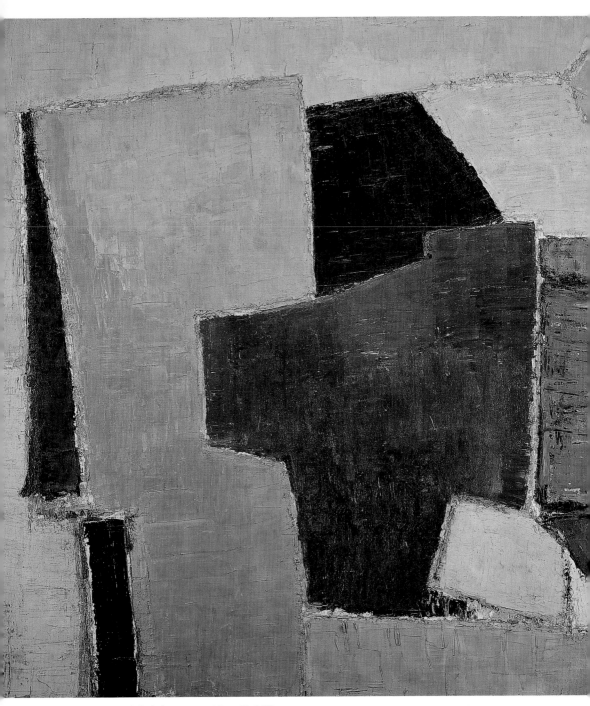

構圖　1950年　油畫畫布　200×400cm 私人藏

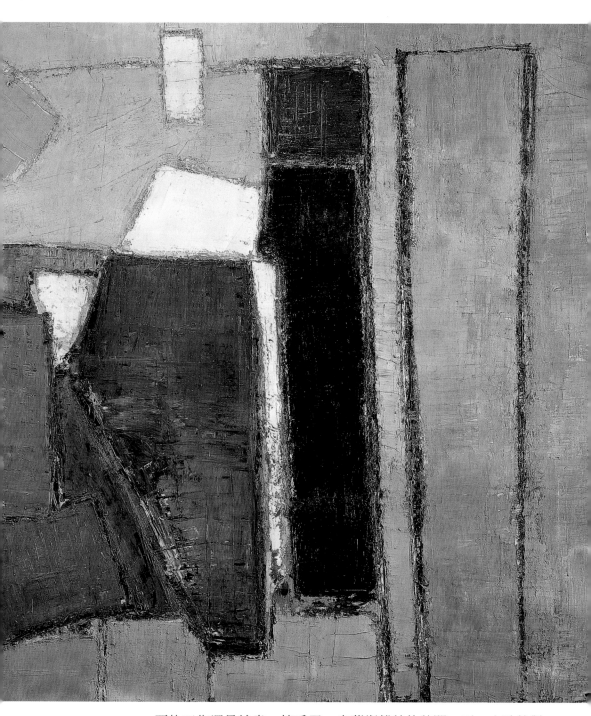

要的工作還是繪畫。接受了一家藝術雜誌的訪問，再一次地他對
空間與抽象加以詮釋：「繪畫不該只是在牆上再掛上一幅牆。繪
畫應該在空間中有所呈現……，我不把抽象畫認爲是具象畫的相

對。一幅畫應該同時是抽象又是具象。要如一面牆一般地抽象，也要如空間之呈現物一般地具象。」

# 紐約展覽

紐約克諾德勒畫廊在一九五三年三月為德‧史泰耶舉行個展。二月底，德‧史泰耶跟太太坐船到紐約，預計在當地停留三星期並親自處理掛畫事宜。展覽十分轟動，展出作品有舊有新，如〈溝蓋路〉、〈王子公園〉、〈海邊人物〉、〈多情的印度女〉、〈梭歐公園〉，大部分的畫都賣掉。這個展覽《時報》有所報導：「在歐洲今日，德‧史泰耶被認為是最重要的年輕畫家之一。曼哈坦區的評論家總算有一些真正新的東西可寫而高興，讚美之辭源源不絕……，曼哈坦的購畫者也十分熱烈，表現的方式則較具體，在一星期之後，差不多所有展品都賣出。」其餘報導文字也相當正面。

美國評論界的眼光不同於法國，比較少著墨於作品形式外貌，而多談畫幅所散發的情感氣息。《藝術文摘》專文中說：「他的畫不僅是對光、空間和體積敏銳的回應，而是由於畫本身而存在，而其存在繫於藝術家之對繪畫以及對只能在藝術中存有之張力所懷有的熱情，在一個平的而且加上框的表面上表現著。」

當然也不是所有的評論都一致讚同，但拐彎抹角回頭來還是讚美了，《紐約藝術新聞》上寫著：「差一點有接近傷感藝術的危險……，而這種危險並不是常常可避免的。可能正是這種偶然的缺失，使得德‧史泰耶的畫十分大眾化。因為要獲得十足的成功，只有是傷感性的東西。他畫中較嚴謹較難解的都較為悲劇性，也就是在繪畫性上較為成功的。」

德‧史泰耶在美國並不尋求與同一代的抽象畫家相見，而是跑到各大博物館或私人收藏所去欣賞較早一代法國畫家如馬諦斯、秀拉與塞尚的作品。而美國式的生活以金錢為重，德‧史泰耶並不喜歡，他認為美國人購買藝術品只是盲目購買。還有紐約一切粗枝大葉，又充滿噪音，讓他不能忍受，在畫展還沒有結束就提前回巴黎，「我不是為那個國家而生的，匆匆飛回我們親愛

的古老歐洲。」

在克諾德勒畫廊展覽的成功帶來了其他果實，六月德・史泰耶與另一紐約畫商保羅・羅森貝格簽定在美專營合同。這是一位知名畫商，他的收藏直伸向傑里柯、德拉克洛瓦或近至馬諦斯、勃拉克和畢卡索。他的買主對他的選擇與推薦具有信心。再一次地德・史泰耶與早他的知名畫家平坐櫥窗，而合同的條件讓他有一個比較舒適的物質生活。成功到來其實很快。但德・史泰耶也必得加倍努力，羅森貝格催促他多作作品：「我很高興來告訴你，昨天以來我們賣了四幅畫，你的畫需求越來越多，因此在不特意逼迫你的原則下，如果收到你的作品我會十分高興，因為我怕不能滿足買家所求。」

## 再到南方尋求光，遇簡尼・馬丘

由於雷內・夏爾的建議，德・史泰耶在亞維儂附近找到一個舊時的養蠶場，在拉尼村的盡頭。從紐約回來的那個夏天，他在那裡與家人住了一個月。那個房子大得可以分作三間工作室，德・史泰耶即時利用了這寬廣的空間以及普羅旺斯的風景與光線。由於與這地方的接觸，德・史泰耶的調色盤變得明亮。他給彼爾・勒居爾的信中說：「我從花市場畫到工廠邊的市場，在添加了青草味的乾燥肥料土氣味中，這裡是養有乳牛的綠色土地和漂亮的豐盛平直的『曼帖納』式的風景。」（曼帖納，Mataegna，義大利十五世紀畫家）

夏爾把德・史泰耶介紹給馬丘家庭，那家人在大香孚地方從事農耕。這個不同於德・史泰耶常見的生活圈的人，令他十分驚奇。他們熱情招待德・史泰耶。家中的母親很有特質，兒子中之一的昂列・馬丘能寫詩，最令德・史泰耶印象深刻的是他們家中的女兒簡尼・馬丘。簡尼的出現令德・史泰耶眼睛為之閃亮，心觸動燃燒。給夏爾的信上，德・史泰耶說到自己的感覺：「簡尼過來見我們時，是以何等優雅和諧的姿態走來，讓我們眼花目眩。何等的女孩，地都要因她感動而震，何等至高無上的步調。」

　　從來還沒有躡足南方的風景，八月初德·史泰耶買了一部小
卡車，載著太太法蘭索娃斯及孩子們，簡尼·馬丘和夏爾的一位
女畫家朋友西斯卡·葛里葉到義大利去。他們在一個月中穿過義
大利半島，自熱內亞經過拿坡里到西西里。這次旅行，龐貝神祕

裸體練習　1955年　炭
筆、紙　150×100㎝

別墅的壁畫倒引起他好感，不過他最大的興趣還是西西里，特別
是帕拉丁小教堂的嵌瓷。在帕拉丁他也看到古代阿格里堅特和西
拉庫斯的廢墟。回來的路上，經過羅馬和梵諦岡，再溫習了喬
托、烏切羅和德拉·法蘭切斯卡的作品。

　　隨身帶著大型本子，隨時用毛氈筆以幾道線記錄下風景、古

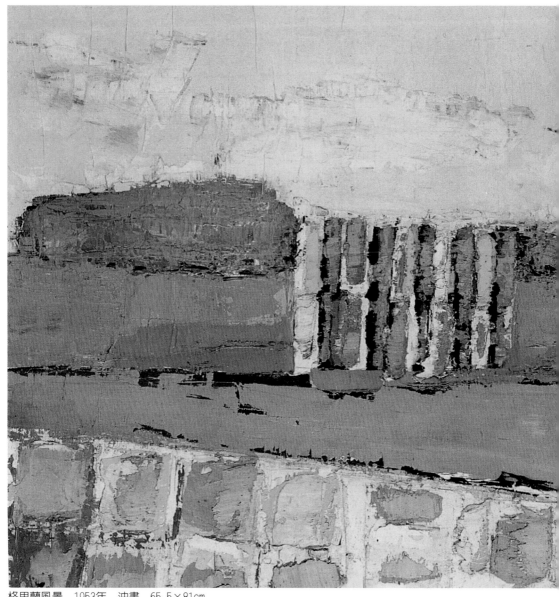

格里蘭風景　1953年　油畫　65.5×81cm

代石頭等等。回到工作室，本子一攤開，素描便一頁頁脫離下
來，可以自行存在，也可以轉用於未來的畫幅上。

　　回到拉尼村，史泰耶把法蘭索娃斯和孩子們遣走，自己獨處
有時孤獨得連自己也害怕，他把這種感覺詮釋在畫布上。是這時
他與簡尼展開一段關係。

在裸體畫與風景畫之間，德·史泰耶以太陽的顏色點燃他的畫布。他開始描繪一組西西里的風景，大多以〈阿格里堅特〉命名，這些是以平塗的大片對比的黃、紅、紫、橙的顏色組成的景，經常形是簡單的，導引到一個消失點或呈現出一種浮雕的感覺。

「我身體和靈魂都成了幽靈，畫希臘的神殿和那麼可愛的纏繞著我的裸體，沒有模特兒。這些一再重複，最後都被淚水弄得模糊不清。這也不就完全糟糕到極點，但人也常會遇到極限。當我想到西西里那個如幽靈的地方，那裡只有征服者留下幾道痕跡，我對自己說我在一個奇異的圈柵中，好像永遠走不出去。」

即便對藝術極度熱誠，德·史泰耶痛苦地經歷了在孤單中工作的風險：「我畫得十倍過頭了，好像拼命擠葡萄而沒有喝到酒。」德·史泰耶重返巴黎。

# 梅涅勒工作室新作

終於在南方呂貝隆地區，梅涅勒鎮找到房屋，一個像小城堡式的屋子，高踞城牆之上，沒有修飾而且破損。屋裡有高大的廳堂，屋外沒有遮攔可望遠處。德·史泰耶請人把房間漆成鮮豔的顏色，放些古式家具，自己十一月底先住進，法蘭索娃斯和孩子們十二月才搬來。在南方居住讓他與英國藝術史家杜格拉斯·庫帕認識，德·史泰耶在庫帕家中看到大批立體主義的收藏，特別牆上掛著勃拉克作品令他印象深刻。

一九五三年整年，德·史泰耶在狂熱的工作中結束，為準備下一年度在紐約保羅·羅森貝格畫廊的展覽，壓力十分大。羅森貝格等著取得德·史泰耶更好的畫，德·史泰耶也允諾要提出與在克諾德勒畫廊展出完全不同的作品。羅森貝格對德·史泰耶頗有信心，在與一位美國新聞記者的談話中，他向記者表示，德·史泰耶是他的時代中價值最可靠的畫家。但在私底下也會擔心，德·史泰耶畫得太猛太快。

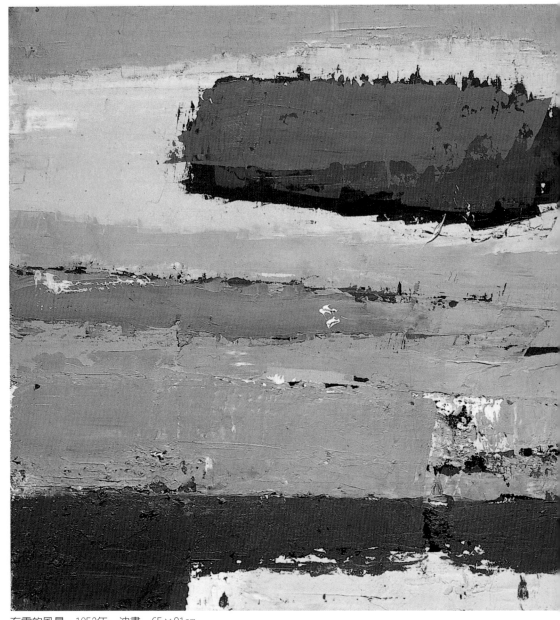

有雲的風景　1953年　油畫　65×81cm

　　在梅涅勒畫室，裸體、花卉、普羅旺斯省風景、靜物在一九
五四年初快速產出。在傳統的主題上，德・史泰耶表現了一種新
技巧。油料方面，過去十分厚，現在正相反，像水彩一般，顏料
質地流動，表面幾近透明。這時德・史泰耶最偏愛的還是靜物，

許多瓶瓶罐罐。某些畫展於二月在紐約羅森貝格爲他舉辦的展覽中，如〈海與雲〉、〈梅涅勒的靜物〉、〈阿格里堅特〉等，德‧史泰耶似乎滿意於自己提供的畫。羅森貝格全部售盡。

德‧史泰耶沒有休息，二月在梅涅勒再畫西西里的主題。庫帕買了他一張〈阿格里堅特之景〉。德‧史泰耶常去找庫帕，去找庫帕的路上，二月，雪覆蓋在鄉村景色上，讓他感動異常，如此給德‧史泰耶許多靈感，他畫出一組九幅十分灑脫的小畫。四月太太法蘭索娃斯生了第三個小孩格斯塔弗。

春天來後，多個展覽接續，除照常在五月沙龍展出外，六月賈克‧杜布格畫廊爲他展出十一幅新作，如〈馬賽〉、〈烏徹斯大路〉、〈貝瑞的池塘〉。評論界幾乎不大欣賞德‧史泰耶的新作風，有些簡直刁難：「這個展覽在製作的精彩度上，在色彩選擇的可能上，在構圖的完滿與武斷性上都不算欠缺，但是對那些想在純粹外在質地之外找點什麼的人，看了五分鐘以後便知道了。」這是里翁‧德弓在《今日藝術》所發表的批評。當然也有人坦護德‧史泰耶，如安德烈‧貝恩－裘弗羅以在《新法國雜誌》上則寫說：「一度灰色又令人眼花目眩的抽象，轉到具體而顏色鮮豔又變成無光而平庸。所幸這次在杜布格畫的十一幅畫差不多都令人感到興趣，有的更是十分美妙，德‧史泰耶在具體，也在顏色中自由發放。」

一九五四年的威尼斯雙年展，法國展出抽象畫家代表之作，包括埃斯特夫、哈同、維也拉‧達‧西瓦爾、比西葉和史耐德，德‧史泰耶也有三幅作品在其中。

夏天回到巴黎，德‧史泰耶畫下幾幅塞納河上橋與建築之景，是在塞納河陡坡日夜散步時所捕捉的。天熱了也去海邊渡假，到收藏家瓊‧博瑞的埃爾金漢的別墅。調色盤帶上北海天空的陰灰。回來經過格立維林，做了一些航道與燈塔的練習，較後畫入十二幅油畫中，八月中畫家再到南方，以便接近簡尼。九月一個人到安提普租了一個面向海的屋子，沒有法蘭索娃斯和孩子們。

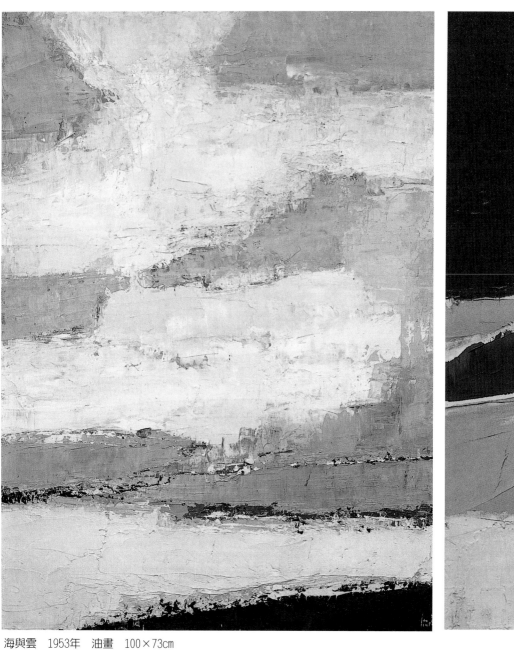

海與雲　1953年　油畫　100×73㎝

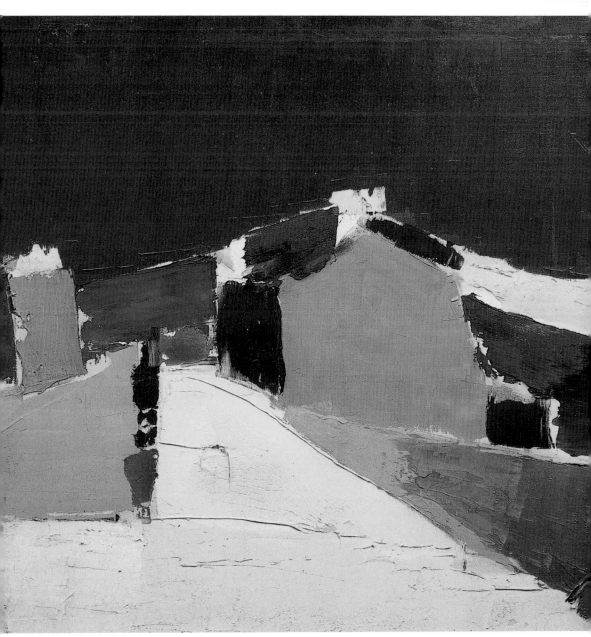

阿格里堅特之景　1954年　油畫　65×81cm

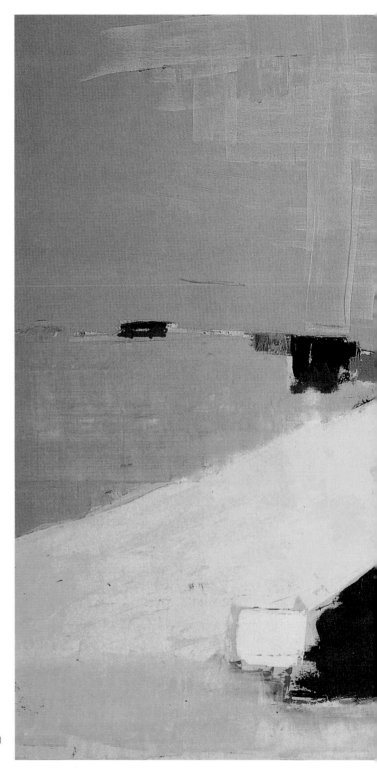

西西里　1954年　油畫　114×146cm
法國格倫諾柏美術館藏

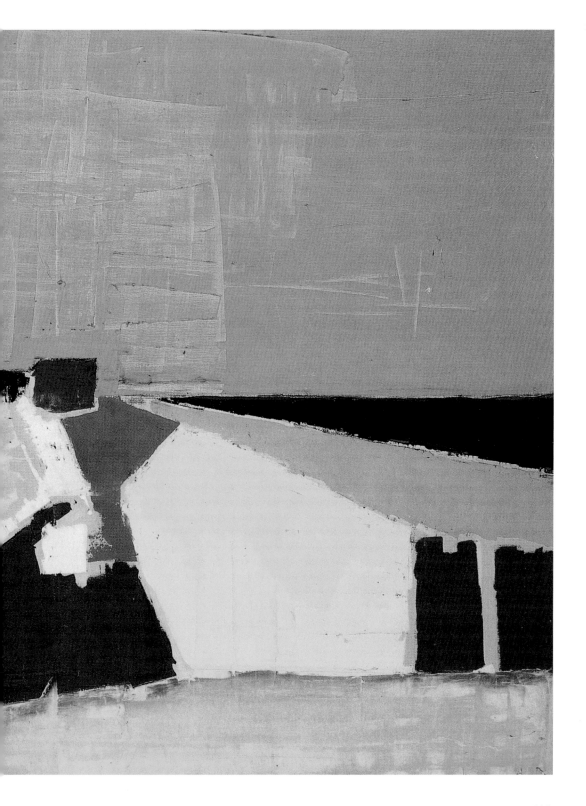

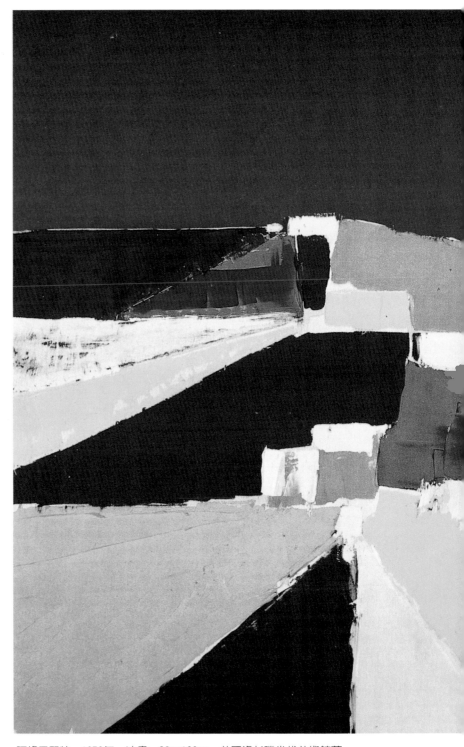

阿格里堅特　1953年　油畫　89×130cm　美國洛杉磯當代美術館藏

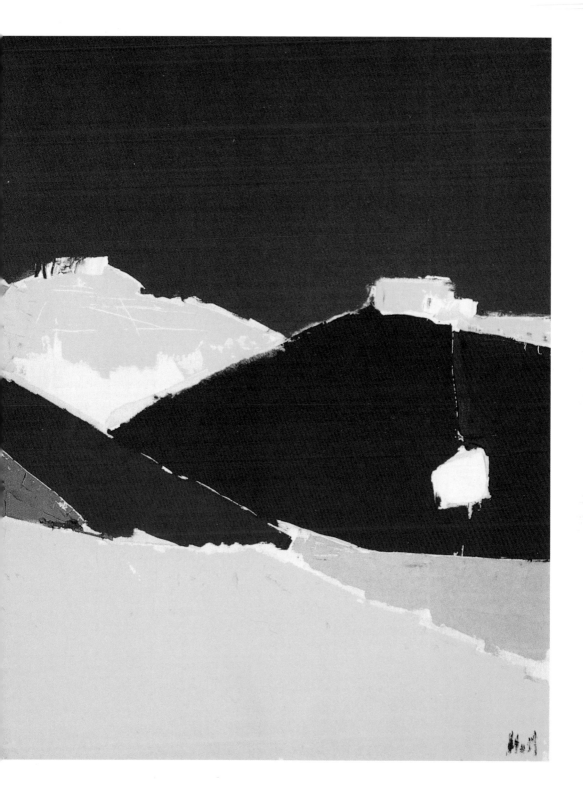

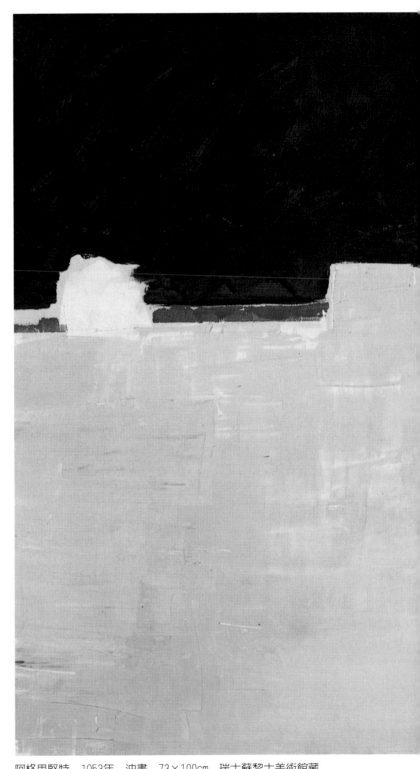

阿格里堅特　1953年　油畫　73×100cm　瑞士蘇黎士美術館藏

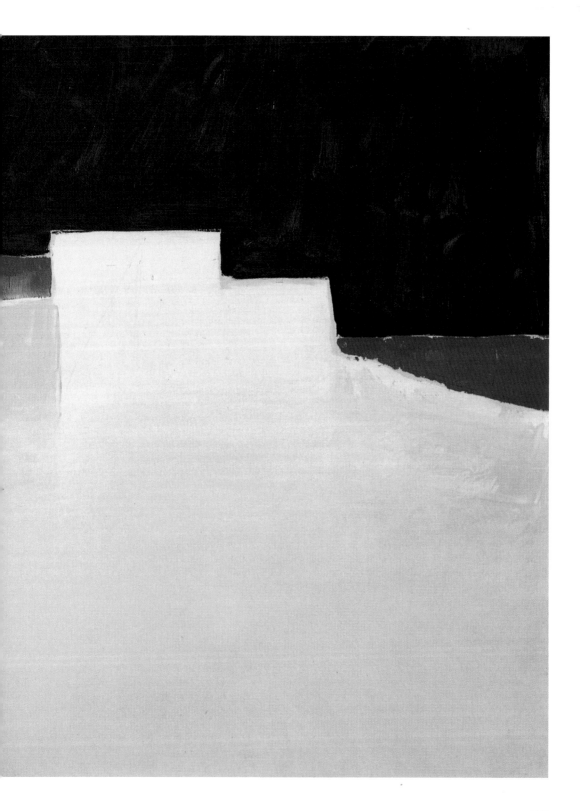

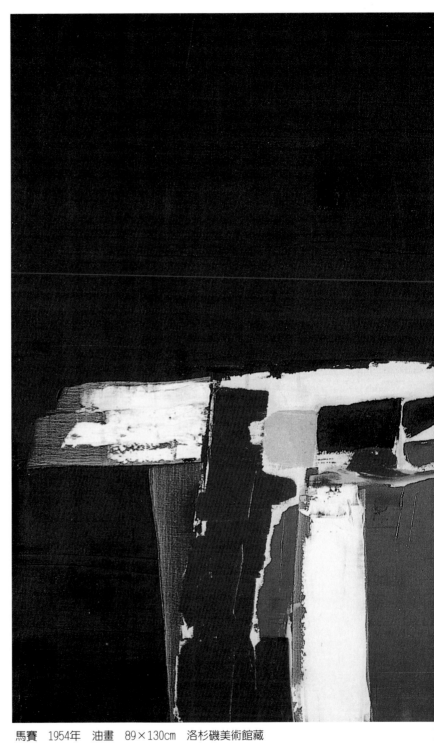

馬賽　1954年　油畫　89×130cm　洛杉磯美術館藏

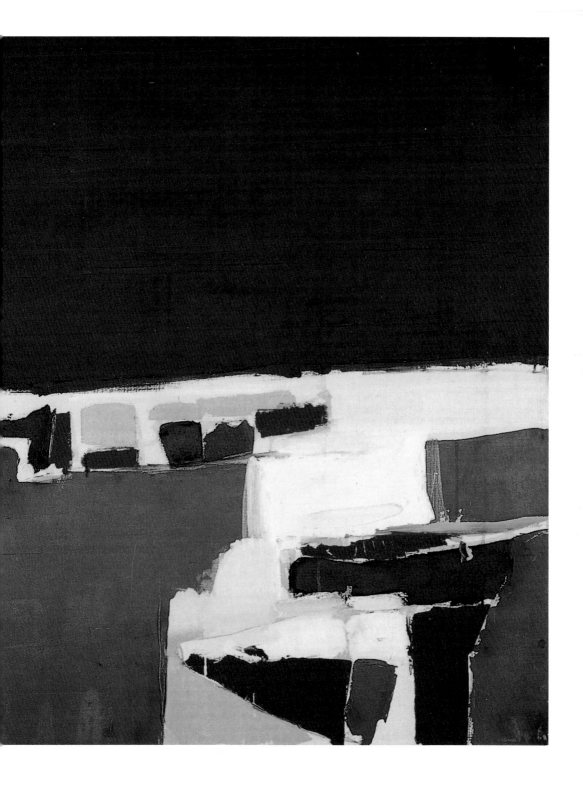

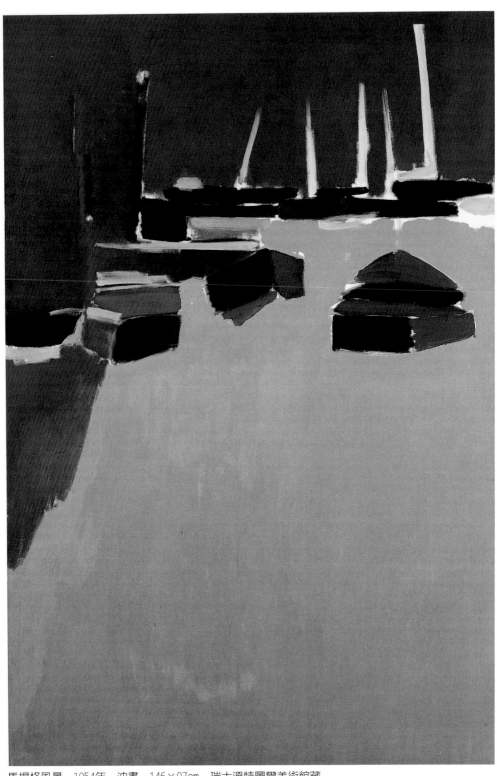

馬提格風景　1954年　油畫　146×97cm　瑞士溫特圖爾美術館藏

大地　1953年　油彩畫布　65×81cm

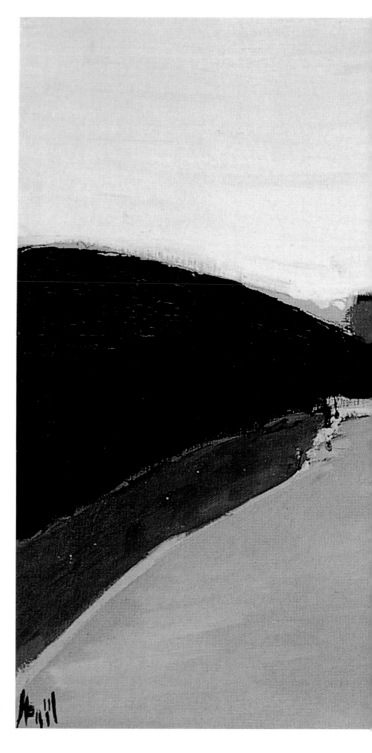

烏徹斯大路　1954年　油畫
60×81cm

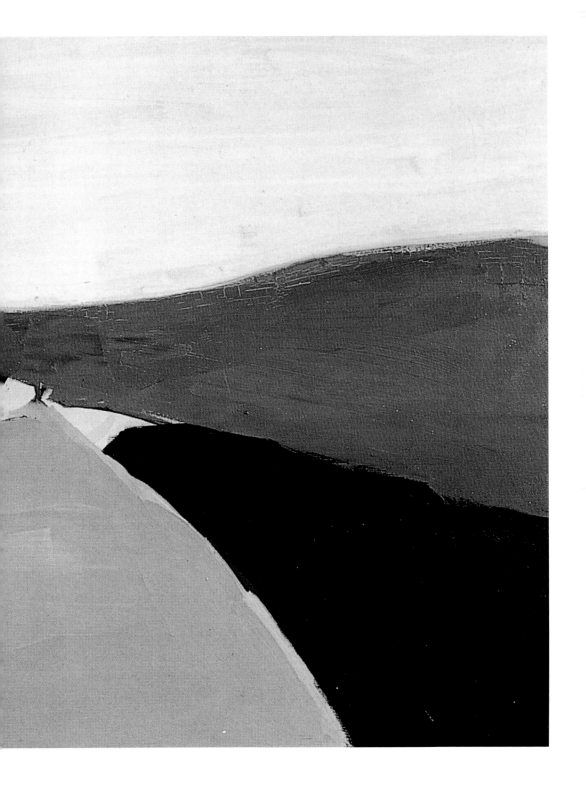

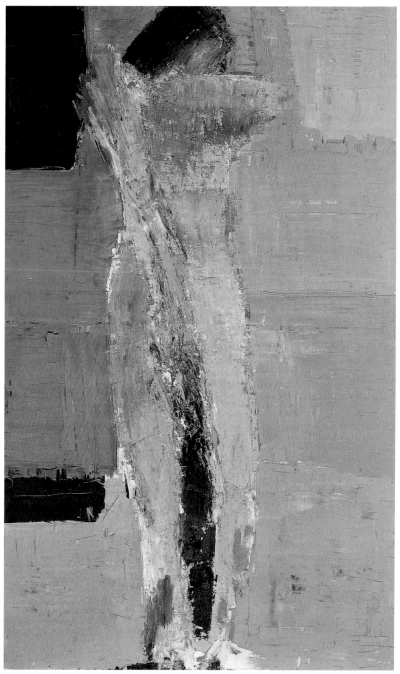

站著的裸女　1953年　油畫　146×89cm

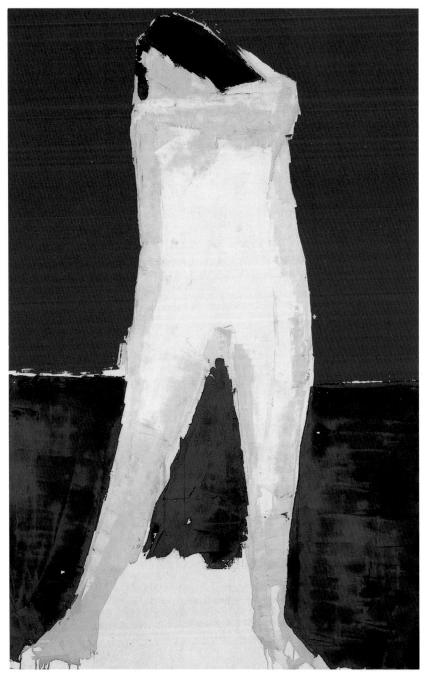

站著的裸女　1954年　油畫　146×97.8㎝　洛杉磯當代美術館藏

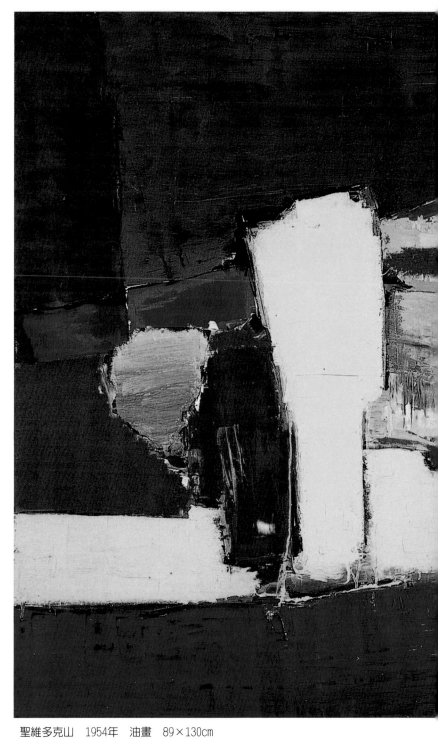

聖維多克山　1954年　油畫　89×130cm

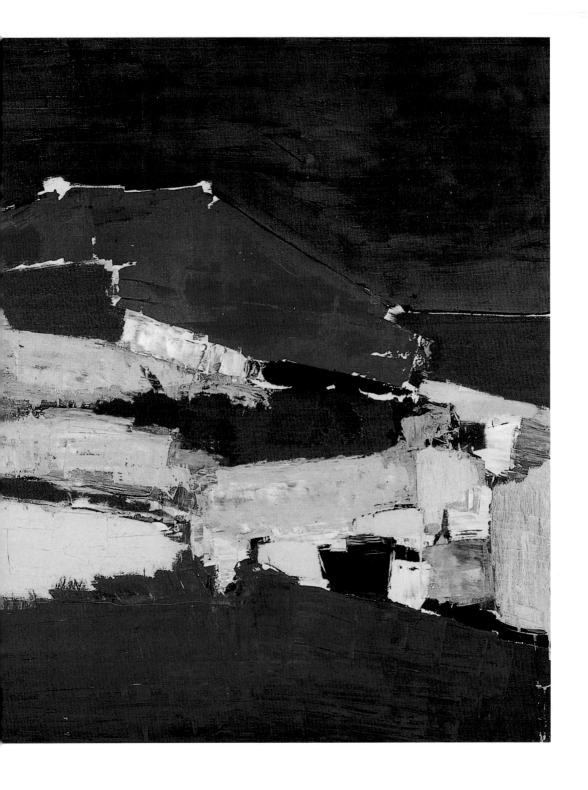

# 西班牙之旅，安提普畫室

　　想去遠處旅行，德・史泰耶和勒居爾一起出發到西班牙，爲時兩星期。他們一路繞了巴塞隆納、阿爾坎特、格瑞那達、塞維爾、卡迪斯、托列多和馬德里各城市。阿罕布拉宮殿的形吸引他，他拍了許多照片，想回去後能從中找到什麼靈感作畫。一路上畫了一些街景和跳舞人的草圖。

　　十月末自馬德里寫信給賈克・杜布格：「明天我回安提普工作，這是愉快的旅行。畫了不少素描，買了幾件東西放在箱子裡準備畫靜物用，如果海關不查的話。非常地想畫人物、肖像、騎馬的人和滿是人群擁擠的市場。」

　　在馬德里普拉多美術館維拉斯蓋茲的專室裡，德・史泰耶滿懷感觸。在同一信中他寫：「多麼令人興奮、牢固、安靜、不可動搖地扎根，是畫家中的畫家，與別人相比，就像國王與矮人。他能奇蹟般地操縱每一筆觸，在猶豫中斷然下手，單純質樸中無限大度，色彩淋漓盡致，所有都已成於心，而形放在畫布上。」

　　自西班牙回到安提普，德・史泰耶迫不急待想畫新的主題，他想畫人像，這個主題自一九四一年畫簡寧・居庸以後就放在一邊了。他也想畫馬和市場，也即是說西班牙的整個多色彩的生活。然而這個計畫他未能實現。他只重新再作些裸體練習，簡尼・馬丘常是畫中的模特兒，她這時常來安提普會德・史泰耶。

　　安提普的畫室臨城牆面對海，光線充分卻不穩定。德・史泰耶寫信向簡尼的一位女畫家朋友埃塔・荷斯曼抱怨：「光線在我這斗室中，十分討厭，像乒乓球來來去去那樣干擾人，我整天躲躲閃閃，想找個適當的位置作畫。簡直要完蛋，在這樣的房子裡，但是還好，……最重要的是自己要堅守一種緊纏著你又有變化的工作節奏，其餘的，都讓它去。」德・史泰耶一天都在畫室工作，到太陽下山才收工。畫室中的種種成了他的主要畫題：桌櫃、畫架、瓶子、罐子、畫筆、調色盤等等。林林總總，畫了許多。

　　這個時候作品產生十分緊密，畫一張張接著出來，有時因爲

安提普工作室一角　1954年
油畫　130×89cm
伯恩美術館藏（右頁圖）

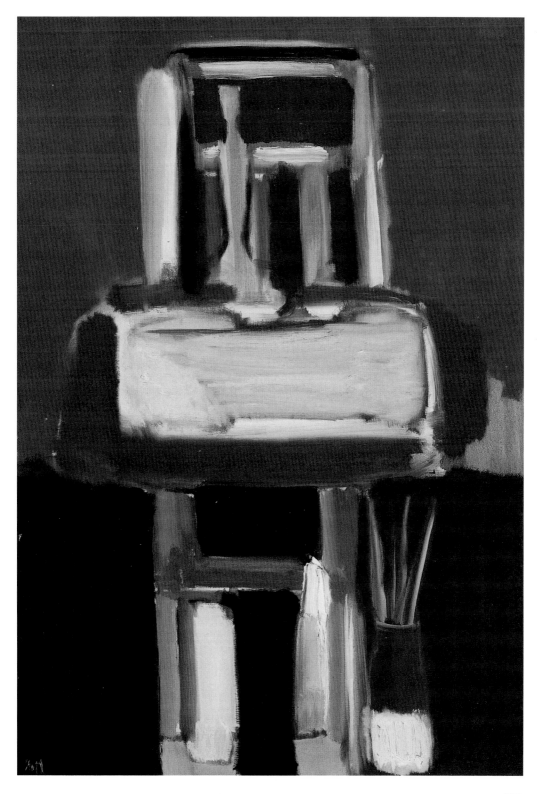

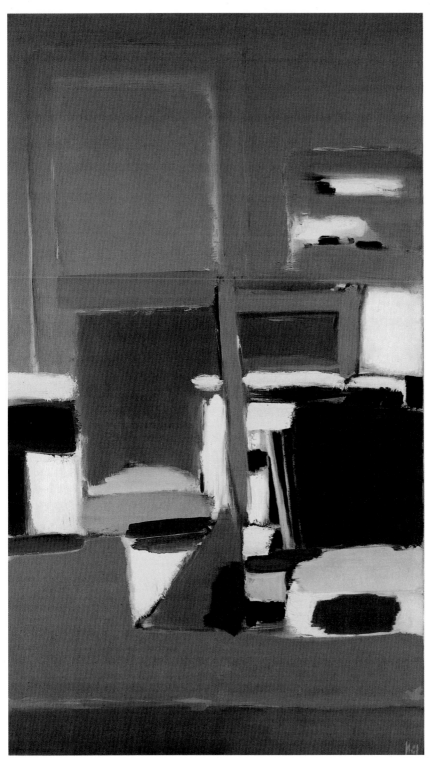

安提普工作室　1955年　油畫　195×114cm

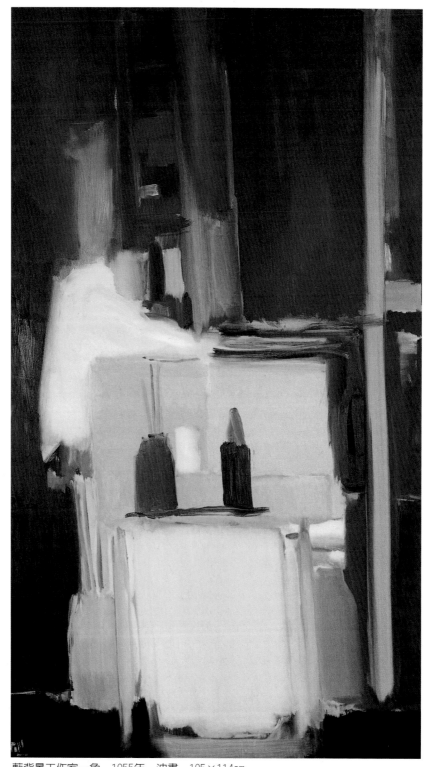

藍背景工作室一角　1955年　油畫　195×114cm

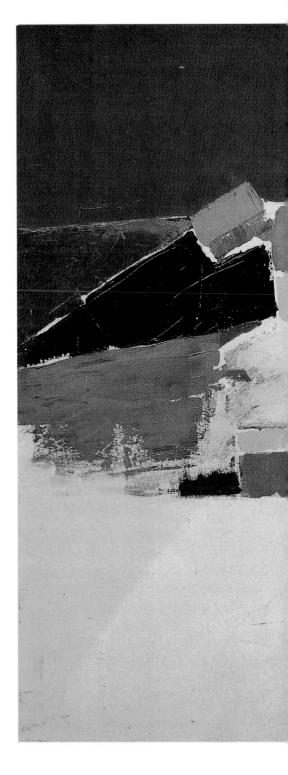

阿格里堅特　1954年　油畫　73×91cm

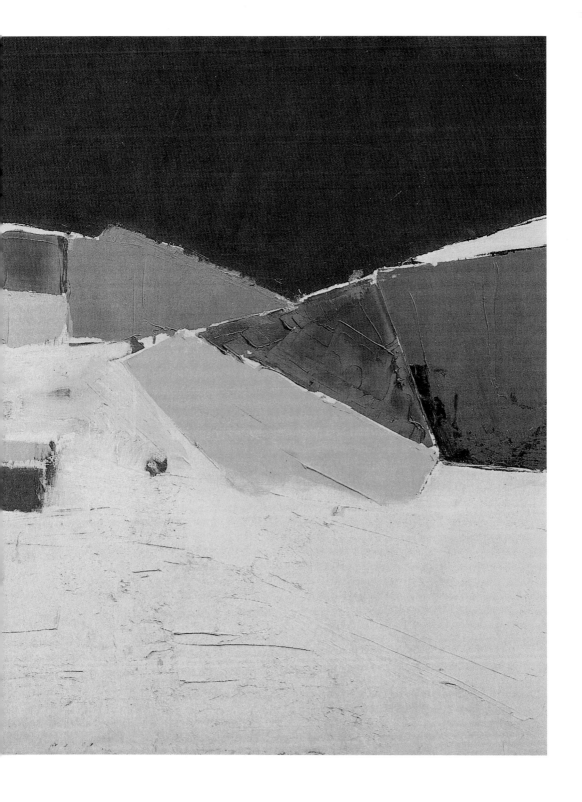

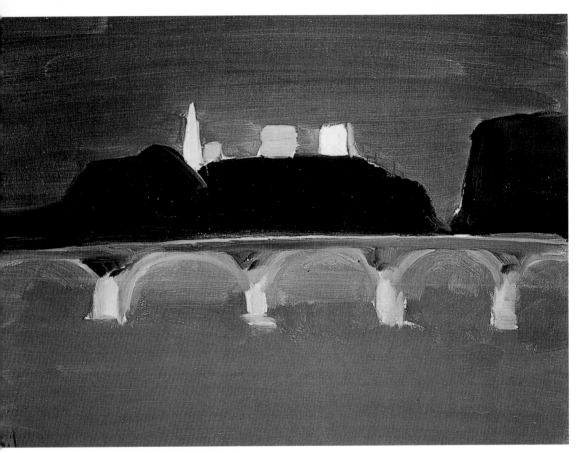

巴黎夜晚　1954年　油畫　46×61cm

顏料乾燥伸縮的關係，畫面很快就壞了，需要修補，這頗使德·
史泰耶煩惱。而大家對他新風格的畫的批評也讓他感到傷害：
「勒居爾今天早晨說，我最近的畫太表面化。」他寫信給杜布格
說。羅森貝格則告訴他：「有人遺憾您不再用厚塗色彩，他們覺
得近來的流暢質地，比較不那麼動人。」

　　再者，他與簡尼的關係密切又不正常，使他深感不安，他再
寫信給埃塔·荷斯曼：「我需要這個女孩讓我沉淪，但我畫畫時
並不需要她，卻也因為她我工作如此之多，這些都混淆一起。過
去的這一年每次她離開我時，我都覺有一種很大的力量，現在我
感到比平常還喪氣和愚蠢，愚蠢而沒有希望。」

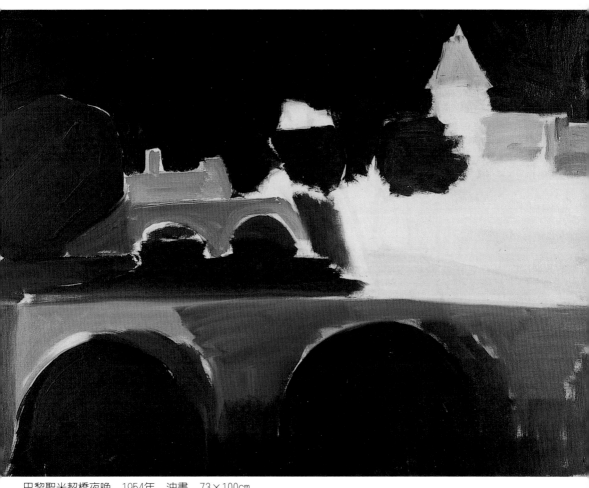

巴黎聖米契橋夜晚　1954年　油畫　73×100cm

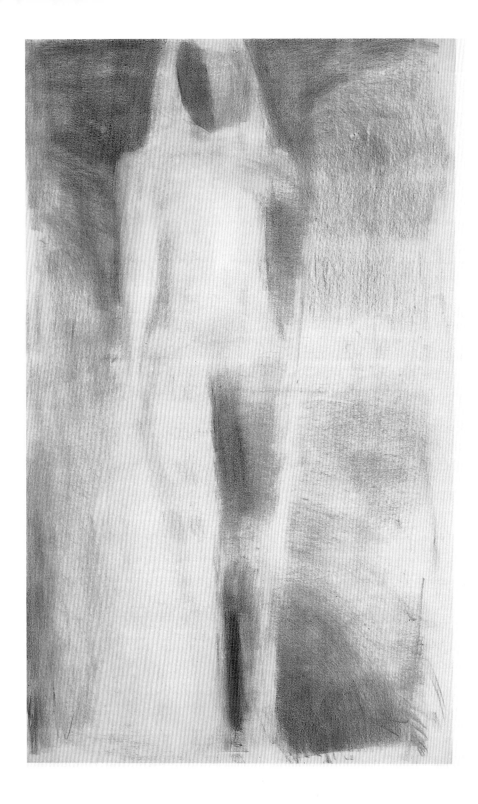

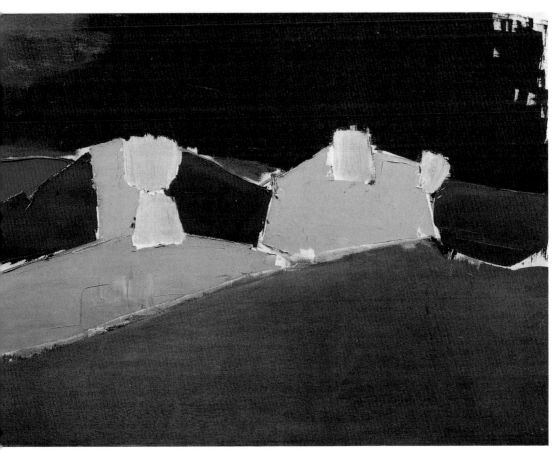

紅色天空　1954年　油畫　60×81cm
裸體練習　1954年　炭筆　150×92cm　（左頁圖）

## 創作上的挫傷

　　德・史泰耶又試驗另一種技巧，他用棉花和紗布來舖開顏料，他也試用剪貼的方式。這樣的工作與幾個旅行間歇交錯。他開著小卡車由馬賽到蒙帕里耶，自格拉斯到亞維儂。一路上他畫點素描和小油畫。畫家並不放棄畫大畫，但大畫幅開始讓他相當不安，他一九五四年底寫信給杜布格說：「當我猛畫一幅大尺寸的畫而它變得可看時，我總感到非常可怕地發現有太大一片是偶發而成的，我會感到一陣暈眩。一種偶然而得之的畫面無論如何

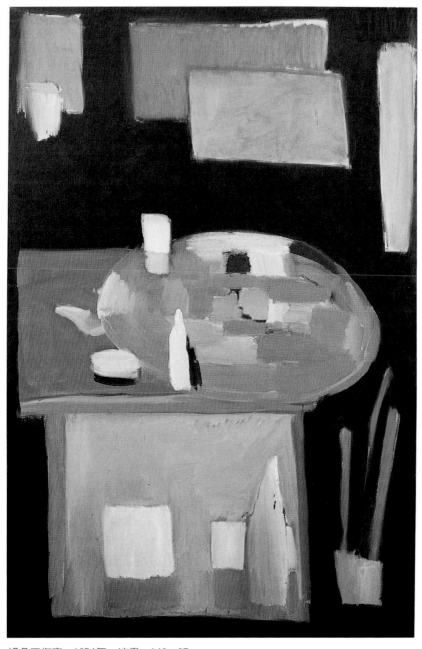

綠色工作室　1954年　油畫　146×97cm

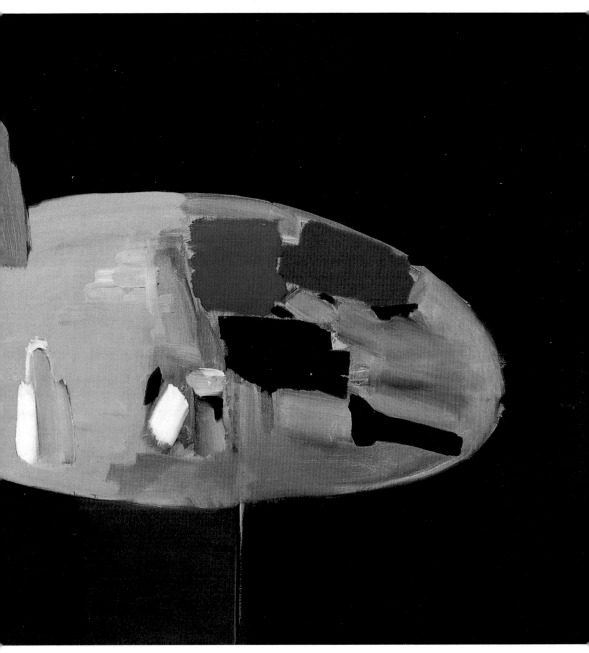

調色盤　1954年　油畫　89×116cm

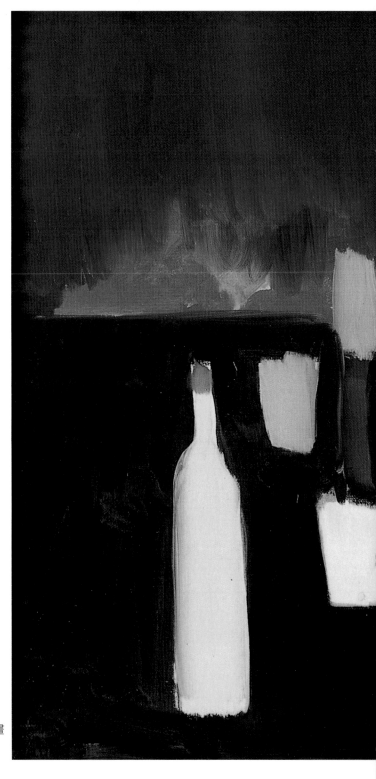

藝術家的桌子　1954年　油畫
87.6×114.3㎝

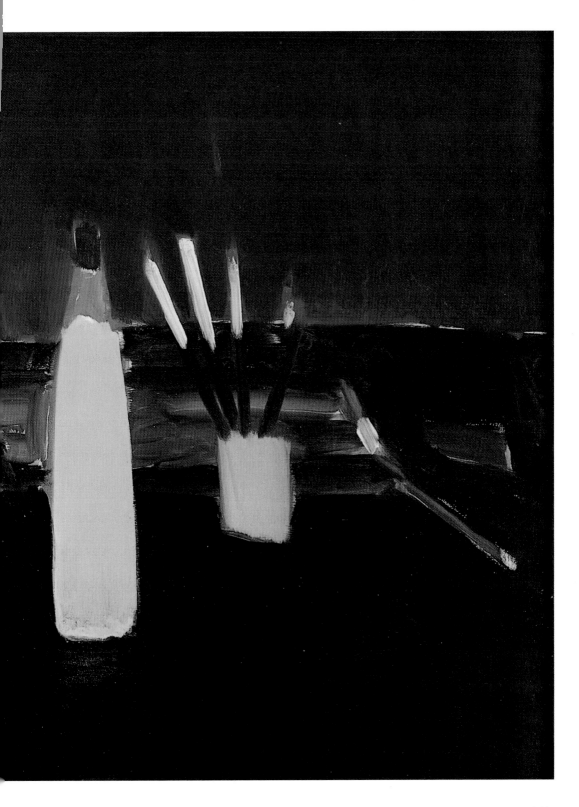

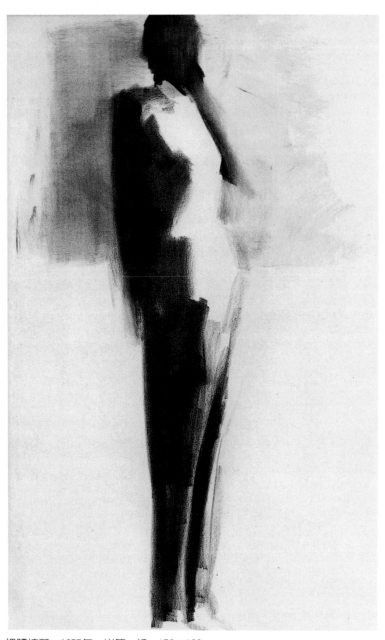

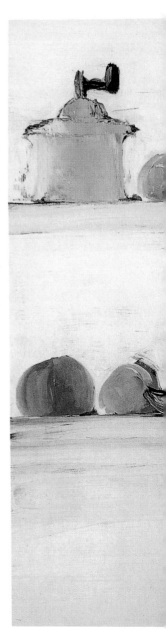

裸體練習　1955年　炭筆、紙　150×100cm

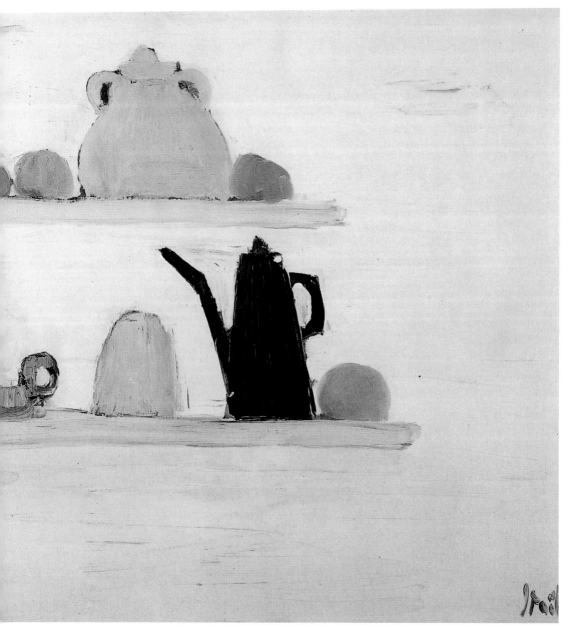

擱板　1955年　油畫　88.5×116㎝　科隆路德維希美術館藏

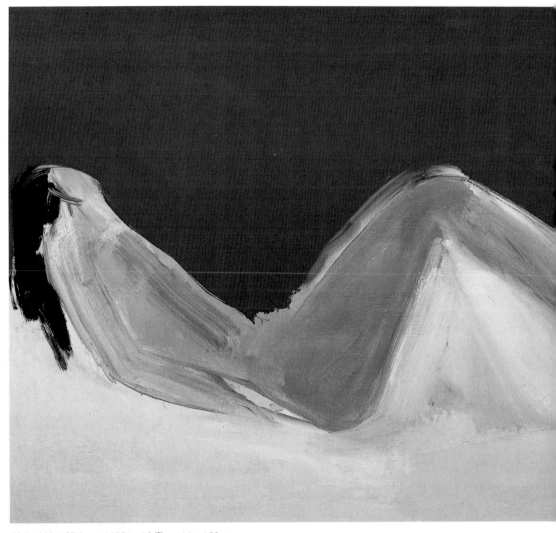

藍色臥躺的裸女　1955年　油畫　114×162cm

會保有它的偶然性，這與精湛技巧有違，如此讓我處在可悲與喪
氣的情況之下，……。」而德‧史泰耶仍然憧憬大畫製作，想找
一個適當的工作地點。

　　一九五四年底德‧史泰耶抽空去里昂看了庫爾貝的展覽：
「多麼興奮看到庫爾貝的作品，在現代畫面前，這又是何等巨大之
物。他一路畫出獨一無二的畫幅，像大河奔流到海，濤濤不絕，
轟隆作響又質樸無華。塞尚在他旁邊只是一個孩童。」

　　幾個展覽催促著，其中之一在夏天，要展於格里瑪第美術館，如此逼使德‧史泰耶在一九五五年便瘋狂地工作。在狂熱中畫家同時進行幾幅畫，由一個主題到另一個，由炭精筆到油畫。對畫作的發展沒有信心，請杜格拉斯‧庫帕來看畫，庫帕的反應並不好，因爲看到德‧史泰耶的畫太裝飾性了。此時美國藝評家約翰‧李查森也在場，很多年後追憶說：「他似乎比往常更焦慮不安，覺得離開家人有罪，希求在工作中獲有安全保證又無以得……，不幸庫帕又比平常壞脾氣，這位嚕囌的收藏家不斷地批評德‧史泰耶的畫太過流暢，他的畫幅過於龐大，還有他新近的抒情感。」

　　由於庫帕對他新作的懷疑，德‧史泰耶寫了兩封信給他試著爲自己辯護，他解釋他創作的進程，不十分清楚，不確定，好像非出於他的直覺：「我們同意，強烈、細膩、直接的、非直接的價值或價值的反面，最重要的是要確實，總是這樣的。但是達到這種確實，一幅畫越是不同於另一幅這路子便顯得荒謬，這樣越讓我有興趣走下去。」他又信賴起過去令他不安的偶發之筆。「我相信偶然，就像我偶然看到什麼，而且持續倔強如此，也正因爲這樣，在我看東西時，我跟任何人都不一樣。」

　　過幾天他又寫信給庫帕，透露著自己的不安，又叫朋友無須煩躁：「你們不要爲我的生命煩惱，我會慢慢地處理事情，而且會清楚快捷。事實上我工作得太多了點，而且同時太雜了些，但這些都會因時間而平靜下來。」

　　德‧史泰耶還對許多事提出質疑，他的作品似乎失去了控制。遠隔巴黎，他對自己工作的質地疑慮更深：「我很擔心安提普的光線與巴黎的光線不同，很可能我在安提普畫室作的畫，在巴黎看來沒有那麼引人共鳴，這眞令人不安。」

　　一九五五年初他畫了漂亮的〈藍色臥躺的裸女〉、〈海鷗〉和幾幅明快的安提普海角景色，他最後與彼爾‧勒居爾合作的一本《箴言》的出書計畫，只有增加他的煩惱，兩人的溝通有時十分緊張，但書終於出版了。

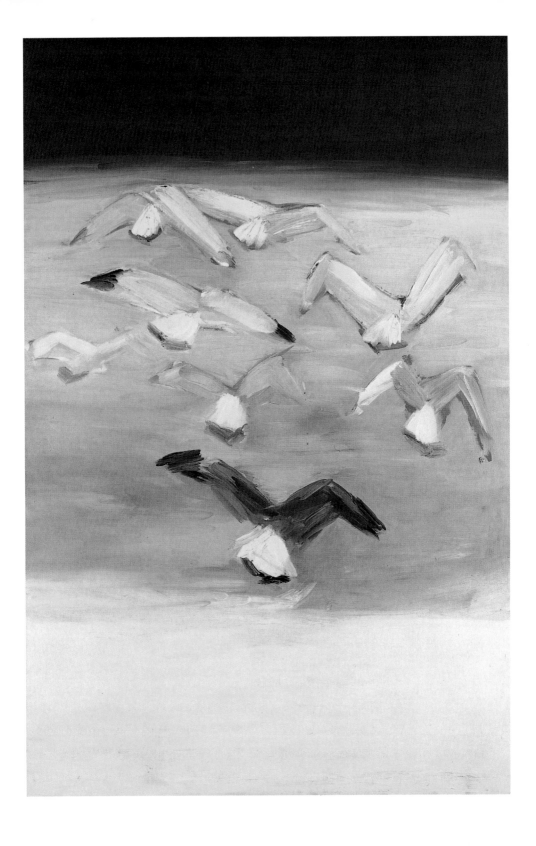

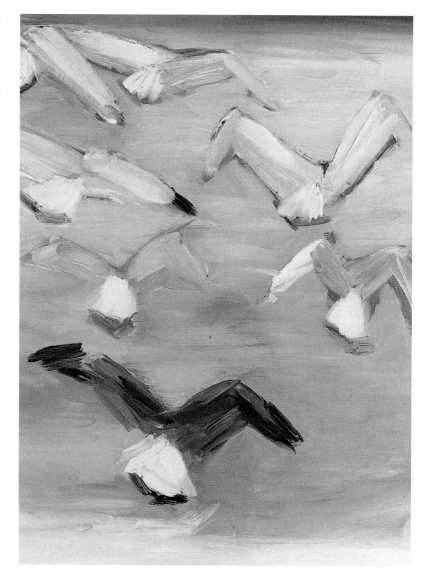

海鷗（局部） 1955年
油畫 195×130cm

海鷗 1955年 油畫
195×130cm （左頁圖）

## 最後的音樂會

　　決定去巴黎一趟，三月五日出發，在巴黎幾天中他聽了兩場
音樂會，那是在馬利尼戲院舉行的魏本恩和荀貝格音樂的演奏
會。德·史泰耶對音樂向來有興趣，他不只欣賞較古典的樂曲，
也懂得當代音樂。他非常欣賞史特拉汶斯基的曲子，對維也納樂

147

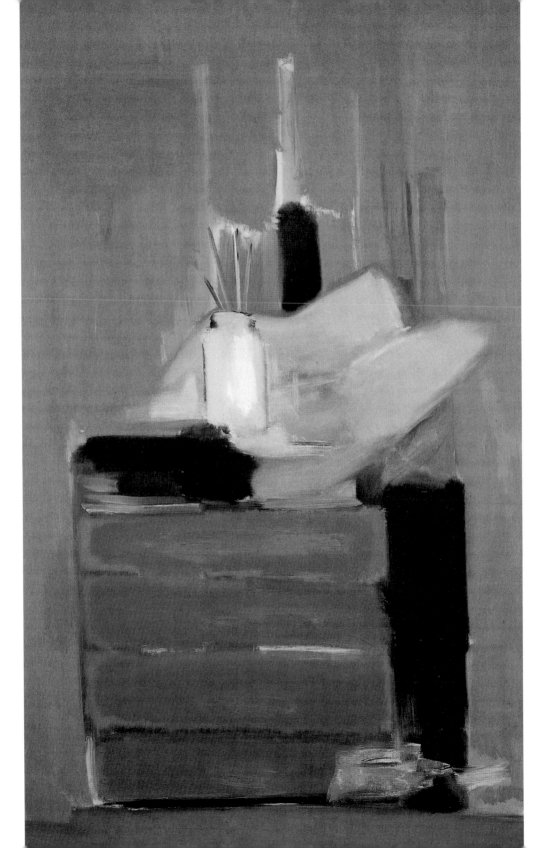

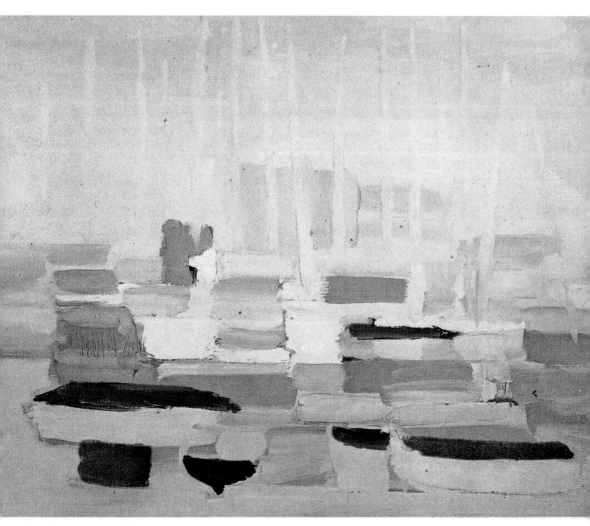

港口的船　1955年　油畫
橘色背景工作室　1955年　油畫　195×114cm　（左頁圖）

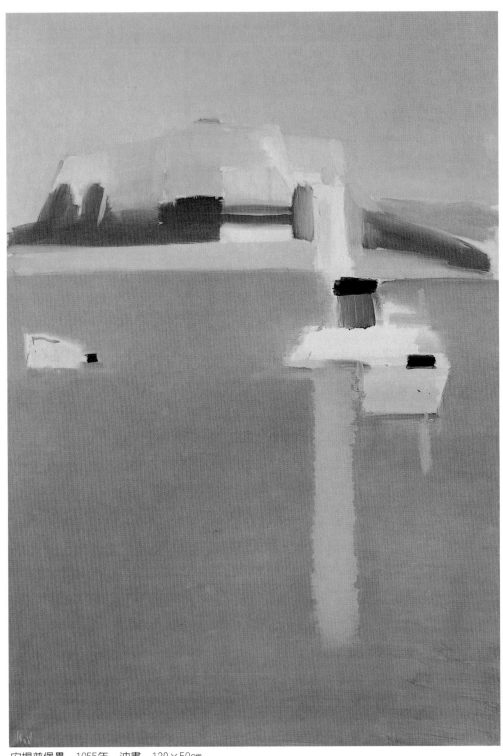

安提普堡壘　1955年　油畫　130×59cm

派的音樂也深深好奇。這兩場維也納樂派作曲家的音樂讓他感動並且激勵他。畫家又去聽彼爾・布列茲的演講與布列茲深談，讓布列茲印象深刻。

利用到巴黎的機會，德・史泰耶去看了畫商杜布格，並且與繼子安特克見面，他在那時以安端・杜達爾名活動於巴黎。與安特克相見甚歡，兩人計畫到西班牙旅行，並且希望合作一本詩與畫的書。兩個人在巴黎閒逛了一個夜晚，談旅行和出書的計畫，也談到各人的煩惱。德・史泰耶向安特克承認，他覺得自己的繪畫已走到極限。

回到安提普，德・史泰耶把他聽了荀貝格與魏本恩音樂的印象呈現於畫上。他在人家借給他的安提普海角堡壘的塔中，張起一個三公尺高六公尺長的畫框著手畫〈音樂會〉。他在音樂家朋友蘇珊和查理・比斯特西那裡找到可作草圖的鋼琴和提琴。十二、十三日的週末他十分熱烈地畫素描，十四日他到不遠的斯佩拉賽德給很早即支持他的收藏家瓊・博瑞看他的素描。接著他畫起油畫，畫幅很快成形，所費顏料和精力可以想見。

一些時日以來，繪畫給他的壓力，由於工作過度而更爲沉重。加上簡尼越來越想與他保持距離，甚至失約，如此工作的重擔與情感的動盪讓德・史泰耶崩潰。三月十六日〈音樂會〉畫作還未完成，德・史泰耶自安提普的土台上縱身跳下。

他留下三封遺書。給賈克・杜布格的一封說：「我已沒有力量完成我的畫幅，謝謝您曾經爲我做的，我以全心來感謝。」給瓊・博瑞則說：「親愛的瓊，如果您有時間，若有人籌辦我的無論什麼畫幅的展覽時，請告訴他們如何佈置，方便人們看明白這些畫。謝謝您所有。」第三封信給他的女兒安妮，她那時十三歲。

一九五五年三月廿一日，畫家葬於蒙撫須墓園，簡尼・居庸的旁邊。

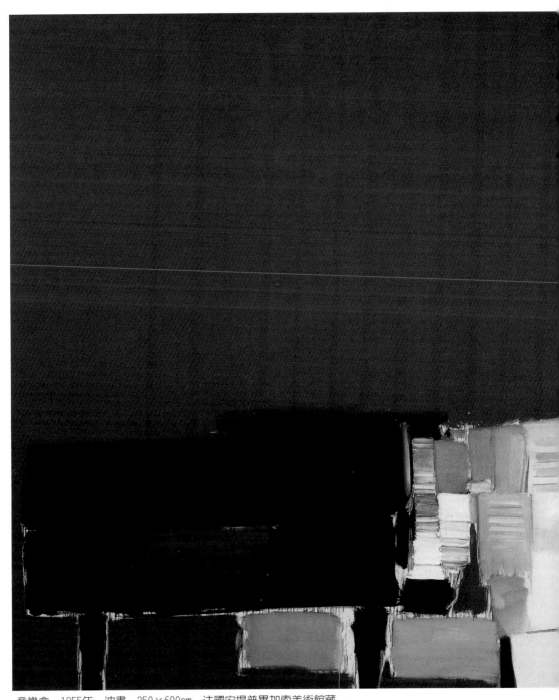

音樂會　1955年　油畫　350×600cm　法國安提普畢加索美術館藏

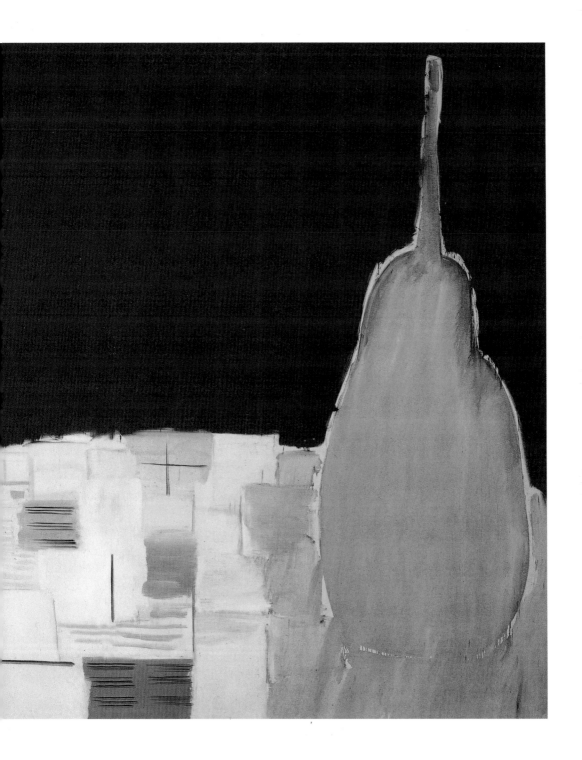

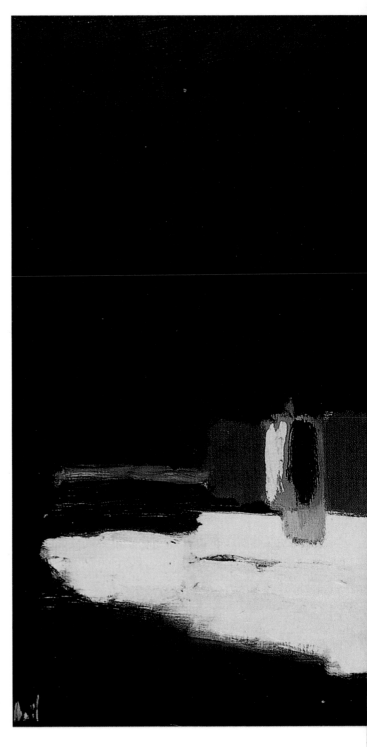

短頸大口瓶　1955年　油畫
73×100cm

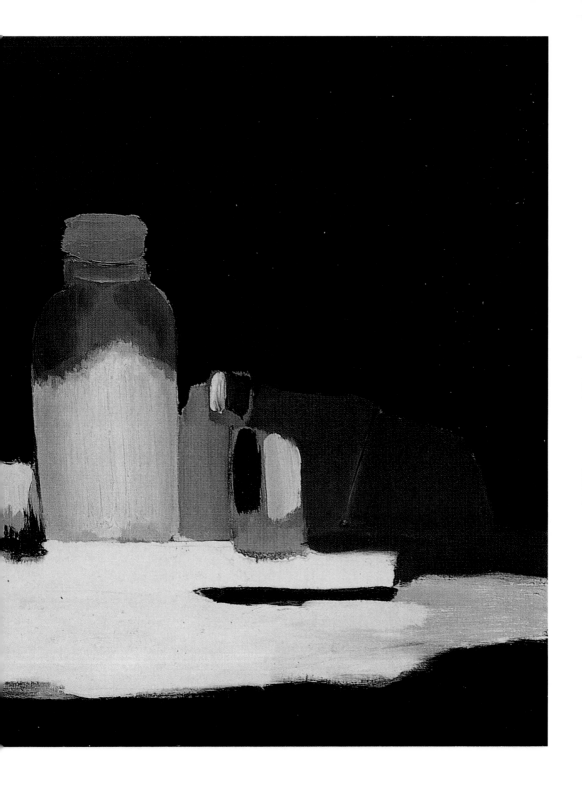

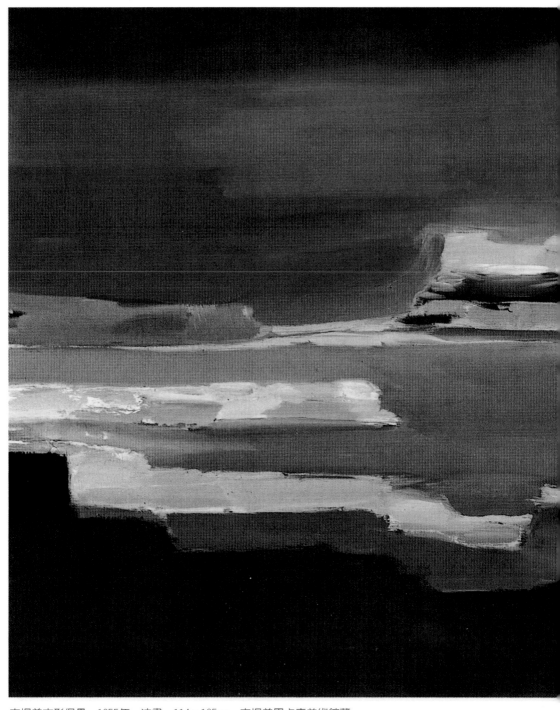

安提普方形堡壘　1955年　油畫　114×195cm　安提普畢卡索美術館藏

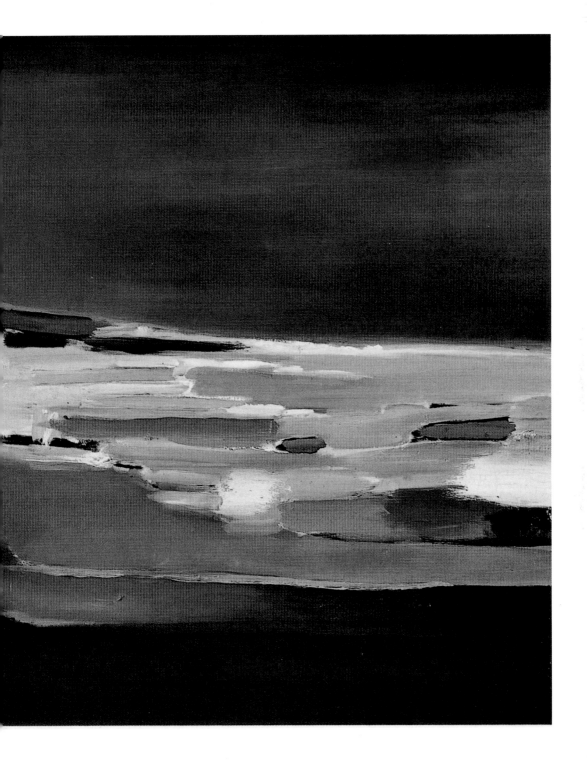

# 德‧史泰耶年譜

一九一四　一月五日，尼可拉‧德‧史泰耶‧馮‧侯斯泰因
　　　　　出生於俄國聖彼得堡。父親弗拉迪米‧伊凡諾維
　　　　　奇‧德‧史泰耶‧馮‧侯斯泰因是將軍。母親盧
　　　　　波弗‧貝瑞德尼可夫出身上層階級家庭。

一九一七　三歲。俄國革命，全家離開聖彼得堡到波蘭。

一九二一　七歲。父親去世。

一九二二　八歲。母親去世。尼可拉與姐妹瑪琍娜和奧爾加
　　　　　到比利時布魯塞爾，由弗里切羅夫婦收養。

一九三三　十九歲。中學畢業後的夏天，到荷蘭旅行。十月
　　　　　進入比利時聖‧吉勒的布魯塞爾美術學院及皇家
　　　　　美術學院學習。是傑出的學生。

一九三四　廿歲。旅行法國南部，回程經過巴黎看了羅浮
　　　　　宮。

一九三五　廿一歲。旅行西班牙。

一九三六　廿二歲。德‧史泰耶和幾位年輕朋友到摩洛哥旅

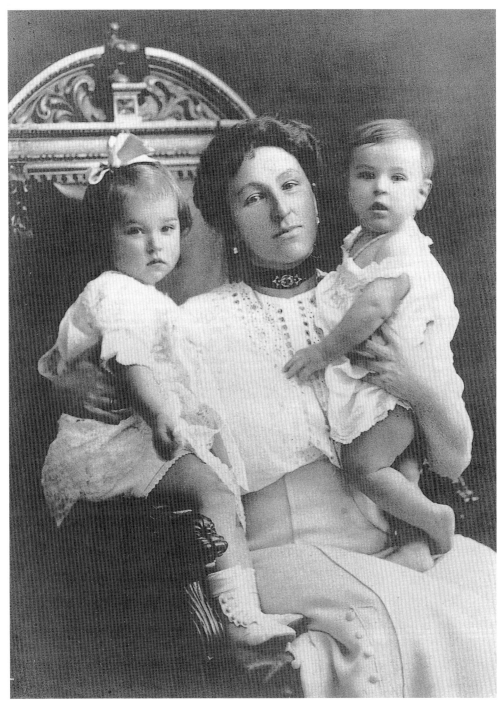

由母親抱著的瑪琍娜・德・史泰耶與尼可拉・德・史泰耶

尼可拉·德·史泰耶與
瑪琍娜·德·史泰耶
約1916年

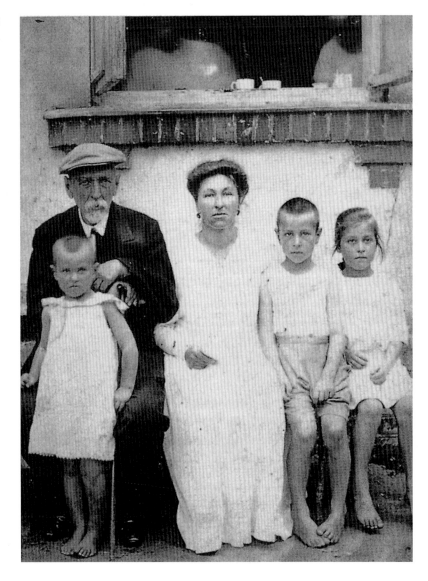

德・史泰耶全家合影
1921年

　　行。遇見簡寧・居庸，兩人共同生活。

一九三七　廿三歲。由摩洛哥轉阿爾及利亞到義大利。

一九三八　廿四歲。由義大利到巴黎。

一九三九　廿五歲。爲生活去了一趟比利時列日工作，六月
　　　　　與簡寧到法國南方康卡諾。九月，法英對德宣

艾曼紐‧菲塞荷（最左）、尼可拉‧德‧史泰耶（右四）1924年3月攝於布魯塞爾菲塞荷公園

戰，德‧史泰耶報名外籍軍團。到巴黎認識畫商
簡尼‧布榭。

一九四○　廿六歲。一月得應召令由巴黎前往阿爾及利亞，
轉突尼西亞服役。九月下旬即退伍下來，到尼斯
會簡寧。

一九四一　廿七歲。隨建築師菲力斯‧奧伯列特作室內裝飾
工作。認識索妮亞‧德羅涅、勒‧柯比意、昂
利‧戈耶茨、和克利斯汀‧布梅斯特等藝術圈中
人。結識義大利抽象畫家阿貝托‧馬涅尼。由具
象繪畫走到抽象。

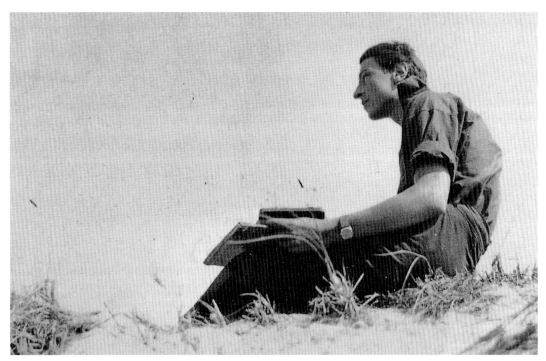

德・史泰耶1933年夏天攝於比利時帕尼

一九四二　廿八歲。二月廿四日，女兒安妮出生。

一九四三　廿九歲。由尼斯到巴黎。認識康丁斯基及荷蘭畫
　　　　　家西撒・多梅拉。

一九四四　卅歲。一、二月間，簡尼・布榭爲德・史泰耶、
　　　　　康丁斯基與多梅拉作展出。五月，在「草圖」畫
　　　　　廊再與康丁斯基、多梅拉，並馬涅尼一起展覽。
　　　　　第一次參加「秋季沙龍」，作品掛在標示著「抽象
　　　　　第二代」的展覽室中。結識勃拉克、詩人彼爾・
　　　　　勒居爾。

一九四五　卅一歲。認識收藏家瓊・博瑞。簡尼・布榭舉辦
　　　　　德・史泰耶個展。參加五月沙龍。生活困難，輾
　　　　　轉換畫室。簡寧病弱。

由喬治・德・弗拉明克與尼可拉・德・史泰耶所設計的玻璃藝術館正面　1935年　布魯塞爾

德・史泰耶寫給夏洛
特・菲塞羅的信
1937年

maman ... vous dégouter à
jamais de la vie douce et calme
venez donc y goûter ici. venez vivre
pour manger. vivre pour boire
vivre pour dormir en regardant de
temps en temps les minarets qui
dictent une religion fainéantiste
pleine d'indulgence -
Aujourd'hui c'est le dernier jour
de l'Aït Khitir j'ai déjeuné avec
Fan chez le chériff Doqraqi.
les oranges flambent aux branches
des arbres. une magnifique hôtesse
apporte un plat énorme de gâteaux
au miel, comme hors-d'œuvre.
puis. un jeune mouton très gras
doux comme du beurre. après
cela. une poule entière pour chacun
tout plats parfumés d'orient

maman ... vous dégouter à
jamais de la vie douce et calme
venez donc y goûter ici. venez vivre
pour manger. vivre pour boire
vivre pour dormir en regardant de
temps en temps les minarets qui
dictent une religion fainéantiste
pleine d'indulgence -
Aujourd'hui c'est le dernier jour
de l'Aït Khitir j'ai déjeuné avec
Fan chez le chériff Doqraqi.
les oranges flambent aux branches
des arbres. une magnifique hôtesse
apporte un plat énorme de gâteaux
au miel, comme hors-d'œuvre.
puis. un jeune mouton très gras
doux comme du beurre. après
cela. une poule entière pour chacun
tout plats parfumés d'orient

一九四六　卅二歲。二月簡寧去世。五月廿二日，與法蘭索娃斯・夏布東結婚。十月與畫商路易・卡瑞訂合同，定期賣畫給卡瑞。

一九四七　卅三歲。一月，德・史泰耶夫婦住進巴黎溝蓋路七號的大畫室中，與勃拉克夫婦鄰近而居。遇見美國畫商戴奧多爾・宣普，他爲德・史泰耶在美國銷售大量小畫。

一九四八　卅四歲。由勃拉克介紹，認識拉瓦神父，他爲其在梭爾索阿修道院展覽並介紹收藏家。與畫商卡瑞結束合作，轉與賈克・杜布格合作。女兒羅蘭斯，兒子傑羅姆分別在此二年的四月中誕生。

一九四九　卅五歲。彼爾・勒居爾起草《看尼可拉・德・史泰耶》一書，德・史泰耶提供資料，並對勒居爾的文稿提供意見。此書一九五三年才出版。年初，德・史泰耶試作石版畫。畫大畫〈溝蓋路〉。展出於巴黎、里昂、巴西聖保羅、義大利杜林。與法蘭索娃斯到荷蘭、比利時一遊。

一九五〇　卅六歲。六月一日至十五日，在巴黎荷斯曼大道賈克・杜布格的畫廊鄭重展覽，十分成功。旅遊英國。三次受邀到美國展覽。

一九五一　卅七歲。與雷內・夏爾合作一書，書成於十二月展出。夏天到薩瓦山區。

一九五二　卅八歲。二月廿一日至三月十五日，在倫敦馬西也遜畫廊展出廿六幅油畫。贈送〈屋頂〉一畫給巴黎國立現代美術館收藏。走出工作室到戶外寫生。三月廿六日，晚間巴黎王子公園舉行法國、瑞典足球賽，德・史泰耶與法蘭索娃斯一起去看，回來畫了一組有關球賽的畫。巴黎歌劇院上演舞劇「多情的印度女」，德・史泰耶看了也成爲

1938年德・史泰耶在勒澤美術學院作畫

CATALOGUE

Staël
1950

尼可拉・德・史泰耶展覽的目錄　1950年

1 Peinture 200×150 1946
2 Peinture 145×114 1946
3 Peinture 116×73 1947
4 Peinture 116×81 1948
5 Peinture 130×89 1948
6 Peinture 92×73 1949
7 Peinture 91×60 1949
8 Peinture 55×46 1950
9 Peinture 73×60 1950
10 Peinture 80×35 1950
11 Peinture 73×60 1950
12 Peinture 195×114 1950

尼可拉・德・史泰耶展覽的目錄　1950年

1950年11月於紐約西德尼·賈尼斯畫廊舉行的「美國與法國的年輕畫家」展覽一隅，從左至右分別為杜布菲·杜庫寧、羅斯柯·德·史泰耶作品

畫的題材。到法國西部勃爾姆地區感受陽光。

一九五三　卅九歲。紐約克諾德勒畫廊在三月給德·史泰耶個展，二月底德·史泰耶與太太坐船到紐約，親自處理掛畫事宜。畫展十分轟動，三月十三日乘飛機返巴黎。夏天在亞維儂附近拉尼村找到可工作的大場所。認識簡尼·馬丘。八月與太太、小孩及簡尼·馬丘和一位畫友旅行義大利直到西西里。獨自回拉尼村畫畫，與簡尼·馬丘開始一段關係。在南方梅涅勒鎮找到一個小城堡式的屋子，十二月底全家搬入。認識英國藝術史家杜格

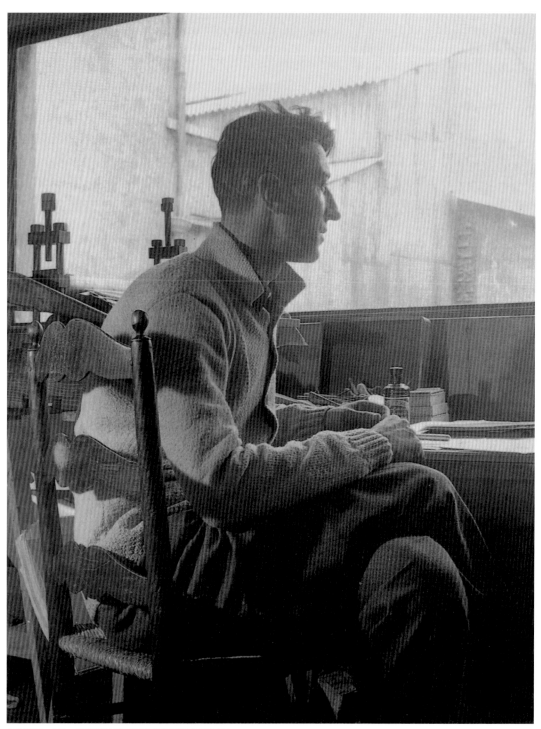

尼可拉‧德‧史泰耶1951年秋天攝於其工作室

Départ – pas un départ, tout
au plus un faux. recul...
Il se peut que le départ soit
une certaine inquiétude de
l'esprit avec bien sûr un
besoin immédiat de s'allouer

sa conscience du possible.
L'inconscience de l'impossible
et le rythme libre.
Respirer, respirer ne jamais
penser au définitif sans
　　　　　l'éphémère

1

Sans néant graphique pas
de vision directe.
De la couleur sans couleur aux
aguets...
Comme cela, vertical sur le crâne
Alors voilà du bleu, voilà du
rouge, du vert à mille miettes
broyés différemment et tout
cela gagne le large, muet,
bien muet.
Un oeil, éperons.
On ne peint jamais ce qu'on
voit ou croit voir, on peint à
mille vibrations le coup
reçu, à recevoir, semblable, différent
un geste, un poids.
Tout cela à combustion lente.

2

拉斯·庫帕。四月三日，法蘭索娃斯生了第三個
孩子格斯塔弗。

一九五四　四十歲。參加威尼斯雙年展，與法國抽象畫家共
　　　　　同展出。夏天回巴黎，再到北方海邊。九月到南
　　　　　部安提普租了一個向海的屋子作畫。十月旅行西
　　　　　班牙。回安提普加緊工作。繪畫上遭遇問題。

一九五五　四十一歲。畫得太快太猛，朋友提醒他問題，他
　　　　　難以接受。簡尼·馬丘對德·史泰耶冷淡。三月
　　　　　五日上巴黎，聽兩場魏本恩與荀貝格的音樂會。
　　　　　聽布列茲的演講。回安提普奮力構畫〈音樂會〉
　　　　　一畫。三月十六日畫未結束，自畫室土台縱身跳
　　　　　下自盡。三月廿一日葬於蒙撫須墓園。

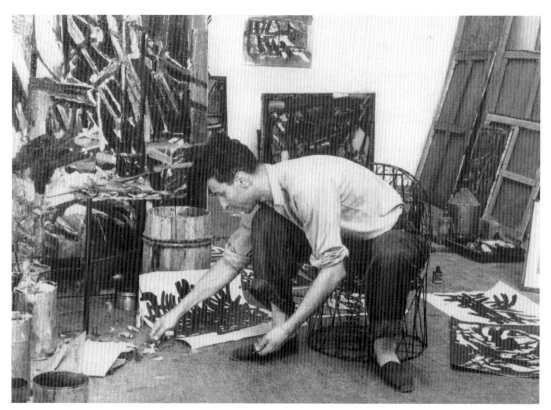

德·史泰耶於其畫室　　1947年

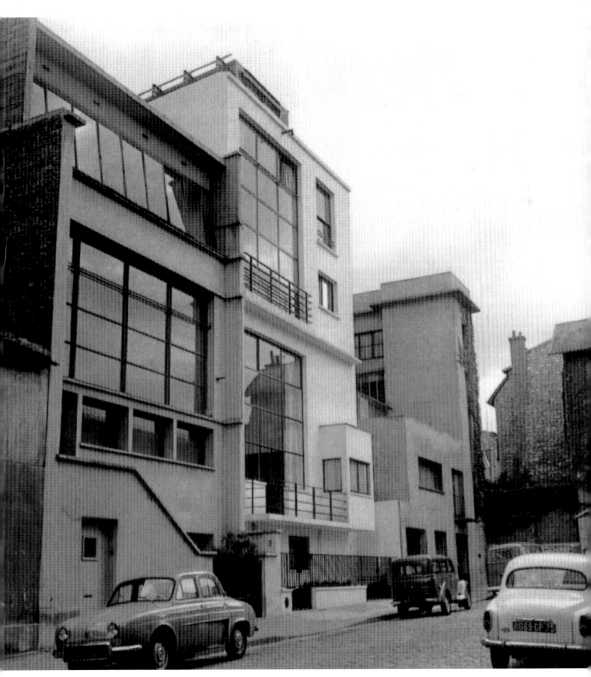

德·史泰耶位於巴黎溝蓋路7號的畫室外觀　1956年

國家圖書館出版品預行編目資料

德・史泰耶＝Nicolas de Staël／陳英德、張彌彌 合著--
初版. -- 臺北市：藝術家，2004〔民93〕
面；17×23公分.--（世界名畫家全集）

ISBN 986-7487-02-8（平裝）

1.史泰耶（Nicolas de Staël，1914-1955）─傳記
2.史泰耶（Nicolas de Staël，1914-1955）─作品評論
3.畫家─法國─傳記

940.9942                                    93001005

世界名畫家全集

# 德・史泰耶 Nicolas de Staël

何政廣／主編　　陳英德、張彌彌／合著

發 行 人　何政廣
編　　輯　王庭玫・王雅玲・黃郁惠
美　　編　陳廣萍
出 版 者　藝術家出版社
　　　　　台北市重慶南路一段147號6樓
　　　　　TEL：（02）2371-9692～3
　　　　　FAX：（02）2331-7096
　　　　　郵政劃撥：01044798 藝術家雜誌社帳戶
總 經 銷　時報文化出版企業股份有限公司
　　　　　桃園縣龜山鄉萬壽路二段351號
　　　　　TEL:（02）2306-6842

　　　　　　　　　　　　　　　　　　　　　號

　　　　　FAX：（04）2533-1186
製版印刷　欣佑製版印刷有限公司
初　　版　2004年01月
定　　價　新臺幣480元

ISBN 986-7487-02-8（平裝）